U0073115

TRACKS & WHEELS &

履帶&輪胎

塗裝技法

魯本・岡薩列茲
Rubén González

邁克爾・佩列茲
Michel Pérez

AK Interactive的同仁與本人呈上此系列中的最新彈！這次將由專業的模型師羅伯特‧拉米雷茲主筆，維格拉與赫南茲則提供了深入的大師級塗裝教學，涵蓋了裝甲兵的各式制服，更少不了皮膚肌理的處理訣竅。透過此書的引導，讀者們將能亦步亦趨地對於該主題的歷史及美術背景有充分了解。將此書呈獻給鍾愛模型製作的同好朋友們。

佛南多‧費拉傑
AK Interactive總裁

Track & Wheels. Learning Series 3
by Fernando Vallejo
Copyright © 2014 by AK Interactive
All rights reserved.
Chinese Complex translation copyright © Maple Leaves Publishing Co., Ltd. 2018
Published by arrangement with AK Interactive through LEE's Literary Agency

履帶&輪胎塗裝技法

出　　　版／楓葉社文化事業有限公司
地　　　址／新北市板橋區信義路163巷3號10樓
郵 政 劃 撥／19907596 楓書坊文化出版社
網　　　址／www.maplebook.com.tw
電　　　話／02-29576096
傳　　　真／02-29576435
作　　　者／魯本‧岡薩列茲
　　　　　　邁克爾‧佩列茲
翻　　　譯／詹君朴
責 任 編 輯／喬郁珊
內 文 排 版／謝政龍
總 經 銷／商流文化事業有限公司
地　　　址／新北市中和區中正路752號8樓
網　　　址／www.vdm.com.tw
港 澳 經 銷／泛華發行代理有限公司
電　　　話／02-2228-8841
傳　　　真／02-2228-6939
定　　　價／280元
初 版 日 期／2018年5月

國家圖書館出版品預行編目資料

履帶&輪胎塗裝技法 / 魯本‧岡薩列茲,
邁克爾‧佩列茲作;詹君朴翻譯. -- 初版.
-- 新北市：楓葉社文化, 2018.05
　面；　　公分

ISBN 978-986-370-166-8 (平裝)

1. 模型　2. 工藝美術

999　　　　　　　　　107003262

6　第1章
事前準備與輪子的組裝
7　1.塑膠輪
9　2.樹脂輪子
11　3.橡膠輪
12　4.履帶車輛上磨損的橡膠輪

14　第2章
帶車胎輪組的塗裝
15　1.底色
　　－常見的輪胎顏色
　　－沙漠環境
　　－爹不疼娘不愛
15　2.用筆刷刷塗
16　3.噴槍和遮罩的使用法
17　4.塗裝用於乾燥環境的輪組
　　－鋪裝路面上
　　－土地路面上
　　－沙漠中
20　5.塗裝潮濕環境中的輪胎
　　－積水的柏油路上
　　－行經泥濘的道路，而今駛在鋪裝路面上
　　－泥地中
23　6.塗裝駛經雪地的輪組
　　－雪水覆蓋的柏油路上
　　－爛泥巴路上
　　－積雪覆蓋的路面上
26　7.完整的塗裝程序

28　第3章
塗裝履帶車輛的輪組
29　1.有加裝橡膠層的輪框
　　－使用遮罩樣板
　　－報廢載具上的輪子
　　－現役車輛上的輪子
　　－泥濘乾於其上的輪子
　　－附著濕泥的輪組
　　－燒焦的輪組

40　2.無橡膠層的輪框
　　－生鏽的輪組
　　－現役載具上的輪組
44　3.齒盤與惰輪
　　－惰輪
　　－齒盤

48　第4章
履帶的準備工作與組裝
50　1.塑膠履帶
52　2.金屬履帶
54　3.乙烯塑膠履帶
56　4.在硬塑膠履帶上的橡膠靴塊做磨耗效果

58　第5章
履帶的塗裝
59　1.塑膠製履帶
61　2.金屬履帶
　　－堆積塵土的履帶
　　－吃滿爛泥的履帶
　　－生鏽且積塵的履帶
　　－使用鏽損效果劑的履帶

70　第6章
底盤塗裝
71　－一體成形的乙烯塑膠履帶及樹脂質車輪
72　－全關節可動的硬塑膠履帶
73　－安裝在樹脂質輪框上的橡膠輪胎
74　－由獨立單位零件手動組成的塑膠履帶
75　－全樹脂質車輪
76　－由獨立單位零件手動組成的塑膠履帶
77　－塑膠車輪
80　－金屬履帶
82　－參考圖片集錦

開場介紹

　　說到車輛模型，你的腦海中浮現的是甚麼呢？

　　初步來說，就是這部車輛的物理特性，即車輛的尺寸、外型、塗裝顏色。而無論這部車輛否以掩體偽裝、或者在空曠的沙漠進行任務、或者是躲在灌木叢甚至密林這些天然的掩蔽物中準備偷襲，熟悉模型製作的達人們更會以「輕型或者重型載具」、「輪型車輛、驅逐戰車、突擊砲或者對空防砲車」等來做更精準的分類。

　　更進階者，以筆者這類重度玩家而言，則是會看到不同模型製作者在各個面向、細節中所展現的巧思。建構的手法、美學的概念，在在都是組建整個場景氣氛的要素。

　　在打造整個場景時，除了貫徹製作者的風格之外，也要注意一些細節上的統整。在這樣一個環境下運作的載具，輪胎壁或者履帶的間隙中，總該要有駛過泥濘或者霜雪的痕跡才夠仿真。

　　也就是說，在塗裝載具時，必須要考慮到在這樣的情境之中，

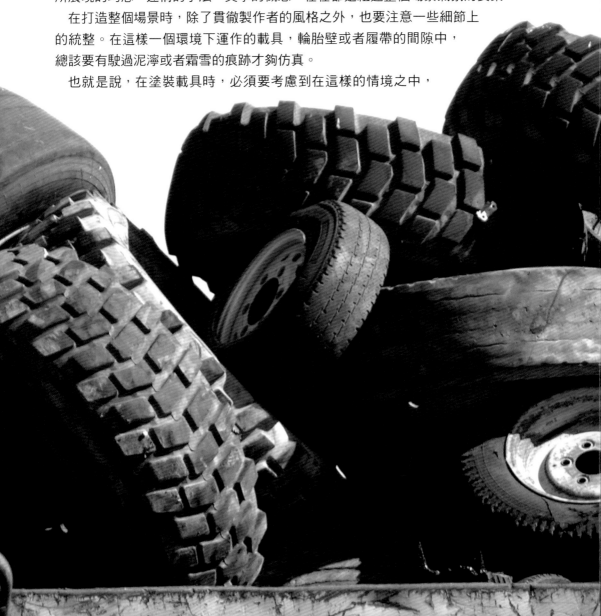

迎著雨雪的上方以及承接塵土的下方，各自該呈現如何不同的樣貌，不能草率地將它們塗裝得千篇一律；如此才能將載具模型完美地整合進情境之中。載具的某些部份是直接暴露在外部天候下，而至於輪胎、履帶，倒是可以套用中文的俗話「接地氣」一詞，道盡其奧妙！

　　剛駛過泥地的車上，必然會有不少小土塊被輪子甩濺在傳動部位周遭，或者被登上車輛的駕駛者、乘坐者帶上踏階與車廂。反過來說，滂沱雨中行進在鋪裝路面上的車輛就不會有這些凸起的土塊附著，塵土會連同油汙一起被雨水沖刷成車側鈑金上的一道道泥水痕。

　　本書將會以逐個階段的圖片示範，完整闡述各種天候狀況對輪胎與履帶造成的外觀影響，儘可能地涵蓋不同的地景、氣候類型，透過塗裝的巧妙手法在模型上精準地重現。閱畢全書，相信讀者們將從中受益良多。

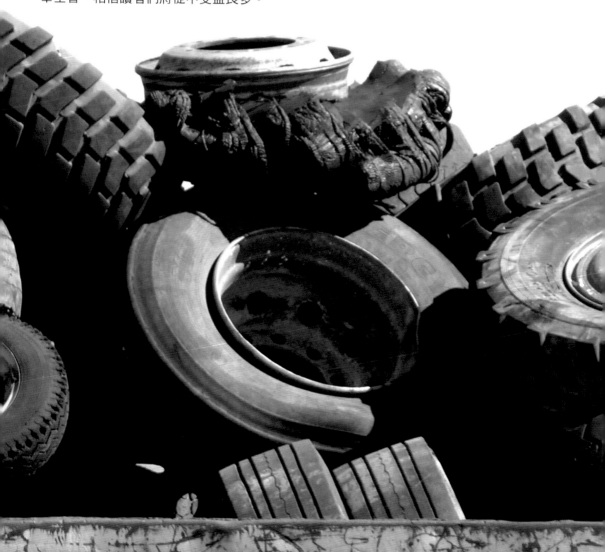

第1章
事前準備
與輪子的組裝

當今許多模型廠都有極佳的製作品質，而且樣式不勝枚舉，模型製作者都不難找到符合自己需求的小部件。即使你要拿著高倍放大鏡來吹毛求疵，都未必挑得出毛病來。

筆者一路走來，回顧幾十年前那些粗製濫造的玩意，簡直連塑膠玩具的水準都稱不上，再看看現在，無疑是一個美好新境界。在模型擬真度上，毛病出得最多的就是裝甲車輛上的履帶。在過往，模型履帶的質地跟橡皮筋差不多，製作者還要把螺絲起子加熱，才能將連接軸逐一熔接。現在零件分得更細了，在細節上清楚得令人驚嘆。雖然因此需要多費些工夫來組裝，但是完工時所呈現的真實度絕對好到令各位覺得一切都值得。至於輪胎部分，現在市面上普遍有三種材質可以選擇：塑膠、橡膠與合成樹脂；應對的工具和手法各自不同，但都可以透過精巧的塗裝成為實品。下圖從左至右為四枚塑膠輪、三枚黑色橡膠輪胎，以及四枚以樹脂鑄模製成的輪子。

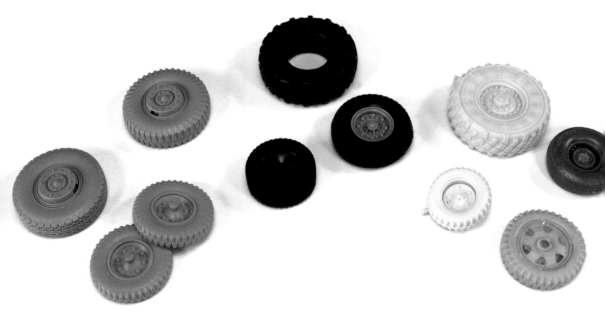

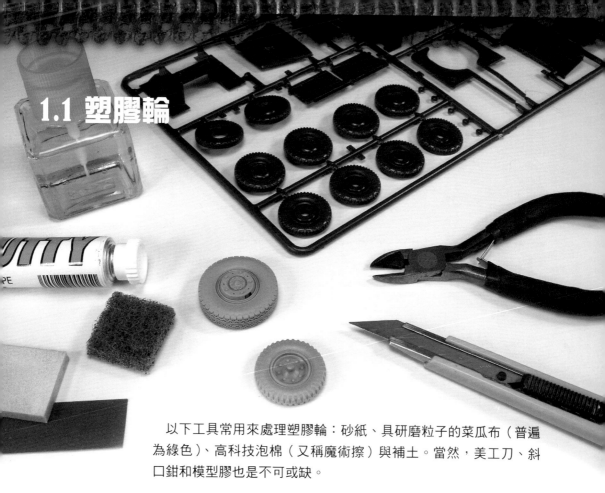

1.1 塑膠輪

以下工具常用來處理塑膠輪：砂紙、具研磨粒子的菜瓜布（普遍為綠色）、高科技泡棉（又稱魔術擦）與補土。當然，美工刀、斜口鉗和模型膠也是不可或缺。

使用小號斜口鉗將零件從塑膠框中剪出來。下手時要小心，避免「湯口」的處理疏失而損傷到這部分的胎紋外觀。如果有專用的薄片斜口鉗會更好。妥善保管專用工具，千萬別移作他用，這樣才能長保銳利。

剪好零件之後，使用模型膠把它們黏合。此時要特別注意：模型膠會融化塑膠，別因為粗心大意而在零件上留下指紋。

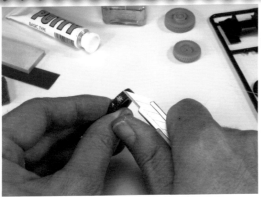

膠水乾透之後，用銳利的美工刀修去毛邊和脫模線，順便檢視膠合零件時的接合線。

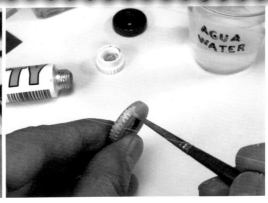

如果之前的步驟中有造成缺損，將補土稍微稀釋化開（視補土本身材質，使用清水或者丙酮），以細筆刷補上。

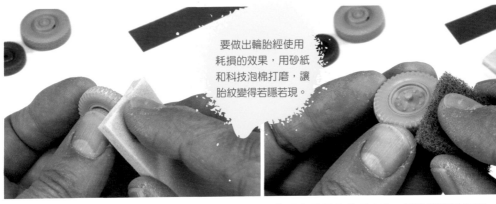

要做出輪胎經使用耗損的效果，用砂紙和科技泡棉打磨，讓胎紋變得若隱若現。

接下來，用砂紙磨掉接合線附近的凸起。在這個步驟中，不要用單一種工具死命磨透，而是交替使用砂紙、菜瓜布和科技泡棉。科技泡棉的纖維很細，是處理表面曲線溝紋時的大幫手。

菜瓜布不只是處理家務、清除髒汙時好用，用來拋光、打磨輪胎的花紋效果都出奇地好。這道手續可以清理掉表面的異常凸起，並且順便做出一些正常使用時的磨損效果。

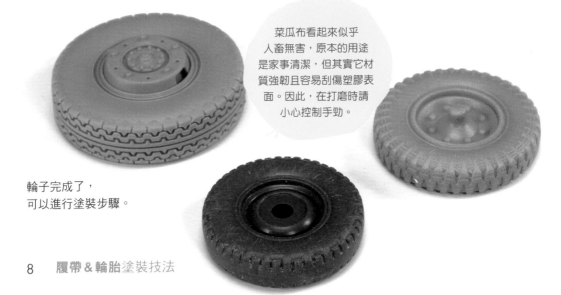

菜瓜布看起來似乎人畜無害，原本的用途是家事清潔，但其實它材質強韌且容易刮傷塑膠表面。因此，在打磨時請小心控制手勁。

輪子完成了，可以進行塗裝步驟。

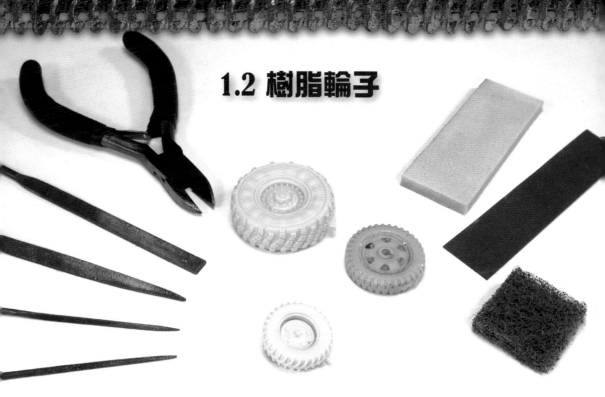

1.2 樹脂輪子

製作樹脂質地車輪時，常見的工具有金屬銼刀、砂紙、高號數砂紙、高科技泡棉與斜口鉗。樹脂材質偏脆、易碎，使用斜口鉗時需要格外小心。大部分的樹脂車輪都是一體成形的，不需要黏合零件的手續；但若有黏合需求的話，俗稱「超級膠」的氰丙烯酸酯（cyanoacrylate）將是最合用的接著劑。

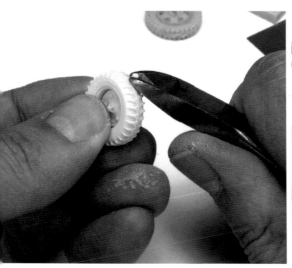

注模口餘留的殘料是模鑄製程必然會留下的痕跡，請使用斜口鉗小心地將它們裁掉。

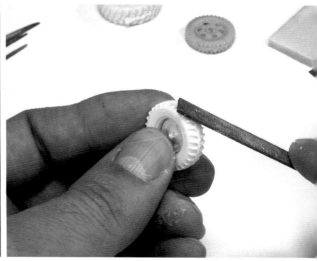

使用銼刀修整脫模線和鋼材切除注模口凸起的湯口。

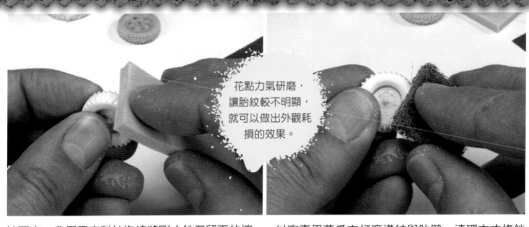

花點力氣研磨，讓胎紋較不明顯，就可以做出外觀耗損的效果。

接下來，我們用高科技泡棉將剛才銼刀留下的擦痕修去，讓整個表面的質感統一而光滑。

以家事用菜瓜布打磨溝紋與胎壁。清理方才修銼的雜屑、將輪胎的脊形結構鈍化，造成些微磨損的樣子。

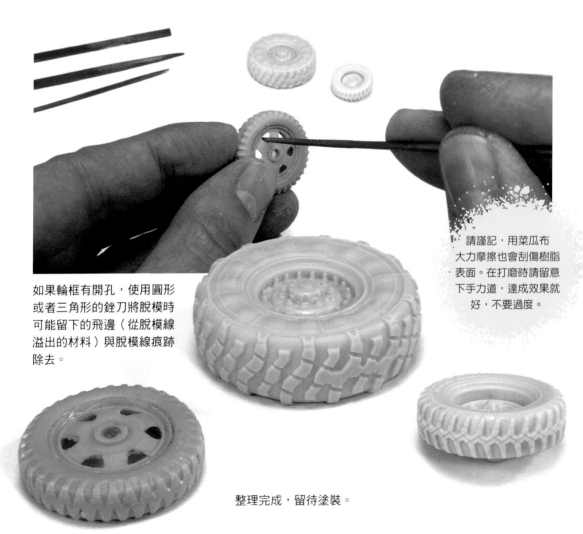

如果輪框有開孔，使用圓形或者三角形的銼刀將脫模時可能留下的飛邊（從脫模線溢出的材料）與脫模線痕跡除去。

請謹記，用菜瓜布大力摩擦也會刮傷樹脂表面。在打磨時請留意下手力道，達成效果就好，不要過度。

整理完成，留待塗裝。

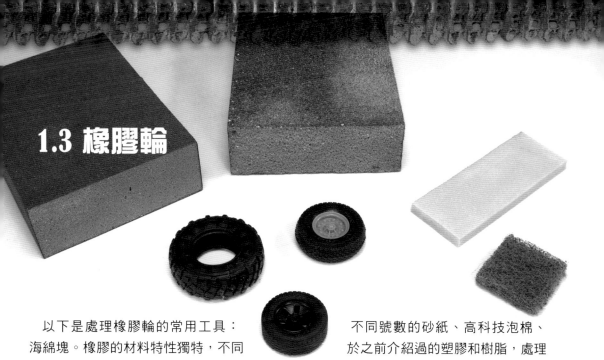

1.3 橡膠輪

以下是處理橡膠輪的常用工具：海綿塊。橡膠的材料特性獨特，不同起來費時費力，難度也較高。

不同號數的砂紙、高科技泡棉、於之前介紹過的塑膠和樹脂，處理

橡膠的製造工法與樹脂灌模類似，成品上常常會留有模型玩家們最不想看到的飛邊與脫模線。這些部分都需要使用研磨海綿（又稱諾頓海綿、砂紙海綿）來磨掉。海綿有多種不同的粗度，一開始可以先用較粗的等級來擦掉飛邊、胎毛，再逐漸替換成纖維較細的；最後用最小號數來將外觀整理到一致。

研磨時遵循輪子的轉動方向，會得到更好的效果。

以家事用菜瓜布打磨溝紋與胎壁。清理方才修銼的雜屑、將輪胎的脊形結構鈍化，造成些微磨損的樣子。

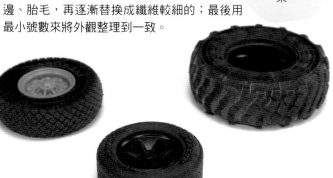

橡膠輪已整理好、待進一步組裝。橡膠輪的優點是，只需要經過研磨，外觀與色澤就已具備充分的真實感，不需要煩惱塗裝的問題，加上幾點顏料的點綴就可以呈現擬真的水準。

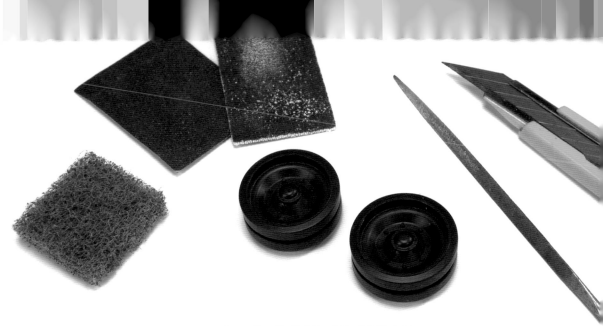

1.4 履帶車輛上磨損的橡膠輪

　　仔細觀察履帶車上的輪子，會很容易觀察到各種不同的耗損痕跡。小刻痕、擦痕是來自夾在履帶與輪子之間的碎石和砂土，嚴重的磕痕則是被大型石頭狠狠挖出來的。如果能夠把這些有趣的細節呈現在模型上，說服力可真是無與倫比。

　　要在塑膠或樹脂輪上做出這些痕跡，只需要以下幾樣簡單的工具：幾張不同號數的砂紙、菜瓜布，金屬銼刀與美工刀（雕刻刀亦可）。

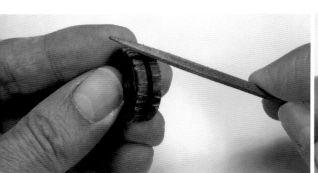

先從銼刀開始：選一把四角或三角的刀，在輪上隨機磨出一些履帶面的切痕。

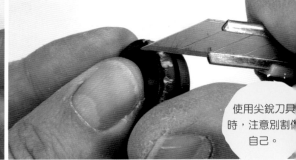

用刀子挖出從側面看得到的缺口。

使用尖銳刀具時，注意別割傷自己。

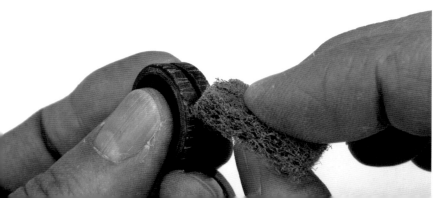

使用菜瓜布，鈍化處理剛才挖出的缺口，一併清掉沾在上面的碎屑。

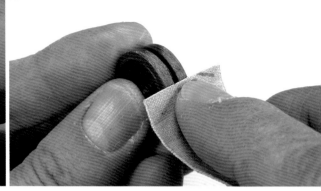

順著輪子滾動的方向在粗砂紙上搓磨，可以模擬小石塊給橡膠輪帶來的損耗效果。

不同粗細度的砂紙與不同的施壓力道，可以呈現多變的損耗痕跡。

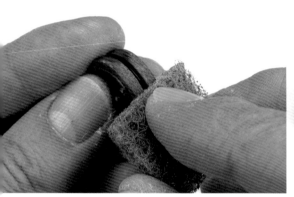

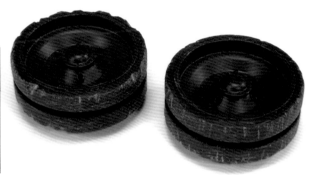

接下來，研磨的材料換成菜瓜布，依照使用砂紙時的手法，可以做出履帶車輪上的砂土磨痕。

我們可以端詳一下此階段的成果。

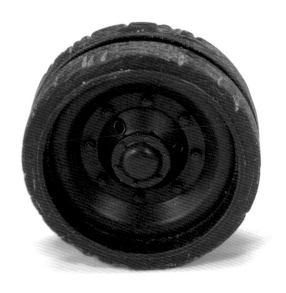

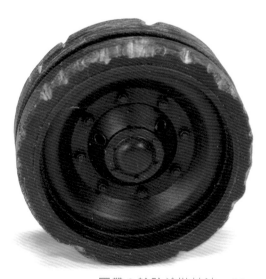

第2章
帶車胎輪組的塗裝

　　摹畫好想達成的效果之後，工欲善其事、必先利其器。水性壓克力顏料仍然是較好的底色選擇，因為這種塗料不會跟釉彩相混、搞砸點綴的效果。我們將使用一組品質良好的合成纖毛筆刷，為讀者示範該如何將心目中的構思一一具體呈現。

2.1 底色

　　選定輪胎的底色是重要的基礎步驟。在現實中，輪胎輾過的地表類型，基本上就是它所呈現的顏色。全新的輪胎幾乎清一色都是深墨灰，但在某些情形下，它們會是棕褐色、淺灰色，甚至泛白。

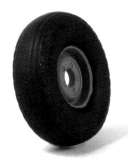

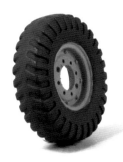

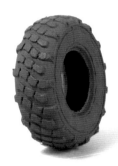

2.1.1 常見的輪胎顏色

最普通的胎色，就是在跑過了相當的里程後，深灰的原色沾了地上的土而帶上了一些棕。這樣的顏色可以用 AK720 Rubber / Tyres 和 AK721 Rusty Tracks 兩種塗料，以 7:3 的比例調配出來。

2.1.2 沙漠環境

仔細觀察行駛在沙漠地區的車輛，無論是跑在鋪裝路面或者直接開在沙丘之中的輪胎都會呈現近乎全黑的深沉灰色，這是因為砂粒會嚴重銷磨掉輪胎的橡膠層。因此，我們需要一種非常暗而且消光的底色。使用 AK720 Rubber / Tyres（25％）與 AK735 Flat Black（75％）可以調出這樣的顏色來。

2.1.3 爹不疼娘不愛

被棄養的輪胎長時間暴露在日光直射之下，原本的深灰底色將會變淺。塗裝時準備較亮的底色會有利於後面的修飾處理。以 AK720 Rubber / Tyres（60％）與 AK723 Dust（40％）混合而成。

2.2 用筆刷刷塗

選大小形狀合適的筆刷來給輪胎上色。這個步驟中要注意，要避免把輪胎的漆色給塗到輪框上。

漆料的稀釋是很重要的關鍵。太濃稠的漆並不合用，也不要想一步登天就打完收工。用稀薄的漆多次上色，這樣可以避免在輪胎上遺下刷痕筆跡。

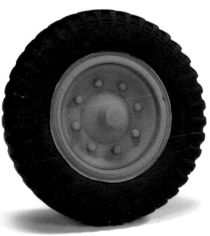

上圖所展示的是以筆刷為輪胎塗上 AK735 Flat Black 的成果。

2.3 噴槍和遮罩的使用法

　　輪組塗裝並不繁瑣，只需要基本功便可完成，但是一輛車可不只一個輪子，要重複這樣的手續才能準備完一輛車，不免令人心急。在此我們介紹另一種有效手法：樣板遮罩。

　　用海綿做成的樣板遮罩相當輕便。倘若使用得法，可省下很多時間，而且效果俐落、品質良好。操作起來也不複雜，即使是剛入門的新玩家也可以很快學會。

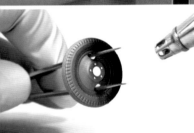

第一個步驟是噴上輪胎的底色。我們將 AK735 Flat Black 噴上整個輪組，在此就不必顧慮輪框了。

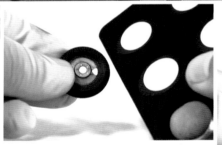

整個乾透之後，找到適合的遮罩尺寸，將輪子安置好。尺寸要密合，樣板遮罩也要完全蓋住輪胎的部分，否則在噴塗輪框時又會破壞先前給輪胎上色的效果。

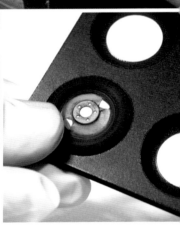

輪子緊密地嵌在樣板的凹槽之中。

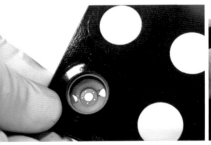

噴塗輪框之前要再次檢查輪框是否有完整地露出、輪胎也都有被遮蔽到。

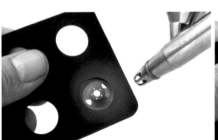

確定後就可以動手。使用 AK561 Soviet Camouflage 套件中的 AK746 4BO Russian Green 噴上。

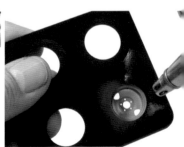

噴完之後，將輪子翻面，重複以上步驟。

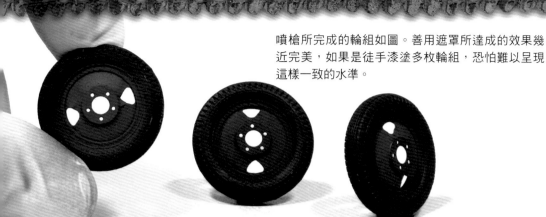

噴槍所完成的輪組如圖。善用遮罩所達成的效果幾近完美，如果是徒手漆塗多枚輪組，恐怕難以呈現這樣一致的水準。

2.4 塗裝用於乾燥環境的輪組

2.4.1 鋪裝路面上

仔細觀察載具在公路上的照片，會發現雖然胎紋的突出部分呈現相當乾淨的深色，塵土泥沙卻還是會附著在溝槽與側面胎壁。

我們從這種環境之下輪胎會呈現的灰褐色調開始，以 AK720 Rubber / Tyres（70％）和 AK721 Rusty Tracks（30％）混合成底色。接著是洗塗，用水將 AK040 Light Dust 和 AK041 North Africa Dust 兩種顏料的混合稀釋開。

乾透了之後，找一支乾淨的平頭筆刷，刷過胎紋上的凸起，讓洗塗的顏料留在凹陷的部分就好。接下來，筆刷蘸上底色，乾刷輪胎的側邊。

最後，混合 AK720 Rubber / Tyres（25％）與 AK735 Flat Black（75％），以乾刷的手法塗上接地面的胎紋。

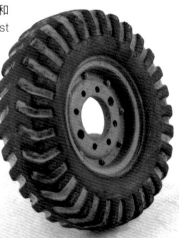

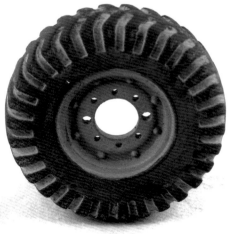

完成的輪組如圖所示，已經可以組裝到車輛之上。

2.4.2 土地路面上

輾遍未鋪裝路面的輪胎會吃進土地的顏色。著色最重的部分當然是胎紋凸起的脊梁，但是側面也會沾上，主要分布在輪框的周圍。

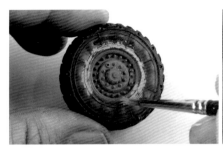

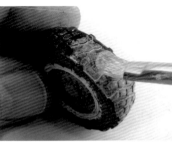

在這個例子中，我們使用的底色有兩種。側邊是 AK720 Rubber / Tyres，接地面的胎紋則是以 AK735 Flat Black 上色。

輪框周圍吃進泥土的外觀則是用水調開 AK040 Light Dust 與 AK042 European Earth 兩種顏料來畫上。筆者選用中圓頭的筆刷來上色。

接下來，將這種顏色釋得更稀，以大號的平頭筆刷洗塗上接地面的胎紋。

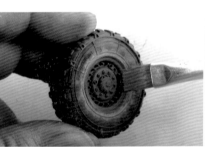

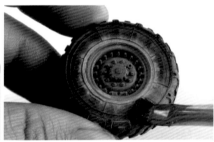

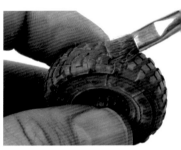

乾透之後，使用乾淨的平頭筆刷除去多餘的顏料堆積、讓洗塗的效果均勻。

現在還可以將一些細節強調得更淋漓盡致：將輪胎最外緣、較不積塵土的部分以 AK735 Flat Black 乾刷處理。如果不小心塗過了頭、減損了將做舊的效果，還是可以用 Ak720 Rubber / Tyres 補救回來。

最後，以 AK723 Dust 顏料乾刷在胎紋上，畫出砂土卡在胎面上的樣貌。

塗裝完成的輪胎，彷彿滿佈著塵土的痕跡。

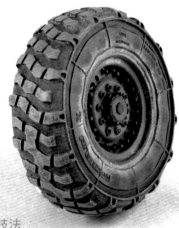

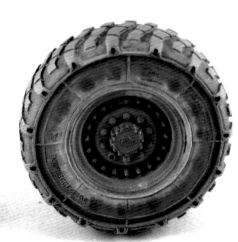

2.4.3 沙漠中

極度嚴苛的沙漠環境會留下明顯的特徵；輪胎會被砂粒研磨得粗鈍且顏色深沉。

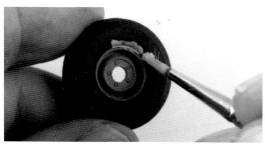

第一步是將輪胎塗上深沉、不反光的底色。配方是 AK720 Rubber / Tyres（25％）與 AK735 Flat Black（75％）。接下來，我們使用 AK041 North Africa Dust 調上清水，沿著輪框畫上一圈細線。

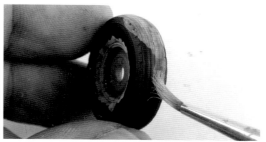

下一步是洗塗。將底色調得更薄，刷在胎面上。注意胎紋的溝槽細節，務必要處理到。

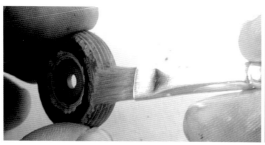

洗塗層乾透之後，一樣使用平頭筆刷除去胎面上過多的漆。接地面、側面都要處理到。
洗層乾透之後，一樣使用平頭筆刷除去胎面上過多的漆。接地面、側面都要處理到。

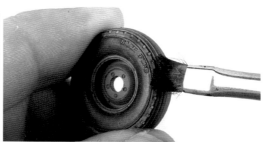

最後，用 AK735 Flat Black 乾刷整個輪胎的橡膠部分，尤其要著重胎紋的溝槽。

輪胎塗裝完成。

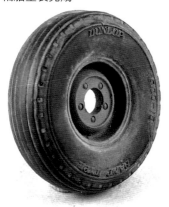
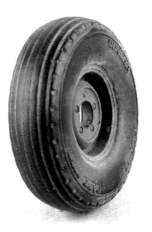
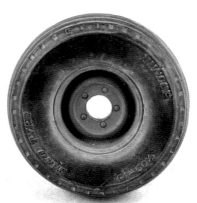

2.5 塗裝潮濕環境中的輪胎

2.5.1 積水的柏油路上

行經潮濕鋪裝路面的輪胎會因為水分的影響而呈現較深的色澤。胎肩（介於胎冠與側壁之間的部分）會累積最大量的泥水，看起來就像是披上了灰褐色的紗簾一般。

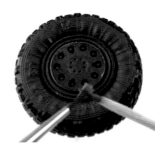

萬丈高樓平地起。在我們將這種場合的特色畫出來之前，還是要把底色打上：AK720 Rubber / Tyres。

不要等到底色乾透，現在就加上另外一道 AK719 Satin Black 的漆。

在側壁、輪框周邊稍微點上一些 AK017 Earth Effects。用圓頭筆刷（1 或 2 號）蘸上一點 AK011 White Spirit 釉彩，再利用牙籤的尖端點到模型上。

為了避免重複修飾破壞了模型本身，可以先拿保麗龍碗之類的材料，或者準備要扔掉的舊模型來練習這種技巧。技巧本身並不艱深，但是需要一點練習。用牙籤採集顏料不必太保守，可以帶上多一點的量，再嘗試摸索出如何以適當的手路控制漆點的大小。

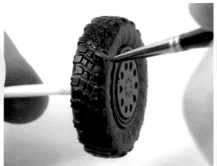

使用 AK017 Earth Effects 洗塗胎面的溝紋。

最後的步驟是用 AK079 Wet Effects 將胎面的凸起與胎肩塗上浸潤的外觀。

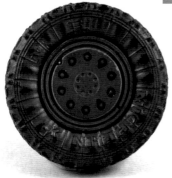

也可以將 AK079 Wet Effects 稀釋，隨機點在輪框周圍的胎壁上。

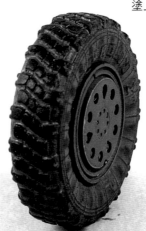

塗裝完成。

2.5.2 行經泥濘的道路，而今駛在鋪裝路面上

這種情況下，少量的泥濘會積在輪框、胎唇和胎壁上。輪胎的某些部位已經排乾積水，但也有些還是濕的。胎面的泥濘會因為在柏油路面上滾過而被帶走，但是溝紋仍然未全乾，殘留著水分。

先把整個輪胎塗上 AK720 Rubber / Tyres 底色。

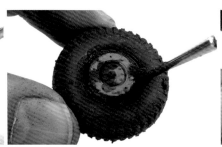

我們可以用 AK017 Earth Effects 加上一丁點灰泥來重現泥濘的質感。混合均勻後，將這些渣滓隨機地塗抹在輪框以及鄰近的區域。

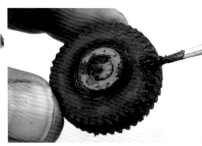

也可以在胎面與胎肩塗上一點。

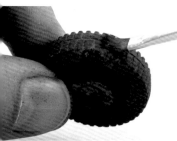

在整個乾透之前，用平頭筆刷將積得太厚的部分掃掉。

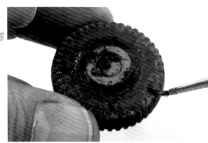

下一個步驟，以 AK016 Fresh Mud 混合灰泥的配方重複上一個步驟；但是施作的範圍小一點。上一個步驟之中我們做的是乾掉的泥巴，而現在我們塗上的是還沒乾透的濕泥。

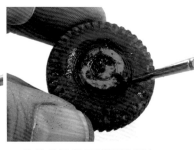

最後的點綴是受潮輪框上的鏽斑，我們用 AK079 Wet Effects 釉彩點在輪框周圍、側壁和胎面的溝紋。

顧全這些細節之後所得到的成果，令人心悅誠服。

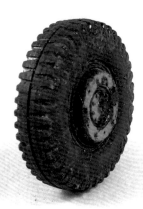

2.5.3 泥地中

只要沾到泥巴路上滾，不消幾圈，輪胎立刻就變了一個樣。厚重的泥濘會裹滿整個輪組。在這個案例之中，筆者將要示範如何呈現這種複雜的外觀。請讀者們留意：持續接觸溼濘路面的胎面不會有瀝乾的泥塊卡在胎紋之中，但是側壁與輪框上的泥巴卻會比較乾燥。記住這樣的原則，就能把握到模擬時的要點。

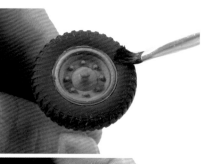

起手式，仍然是 AK720
Rubber / Tyres 底色。

用 AK015 Dust Effects
混合灰泥，在輪框、輪
胎側壁和胎面上加上乾
泥巴。

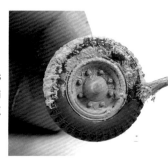

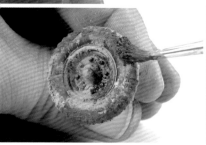

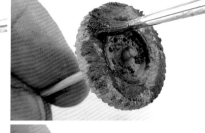

接下來是濕泥層。一樣要
調得稠重，用 AK016 Fresh
Mud 和灰泥來呈現。濕泥所
分佈的區域會比乾泥巴來得
小上一些。

可以再選一些隨機的區塊，
用 AK079 Wet Effects 點
上，讓泥巴尚未乾透的外觀
更完整。

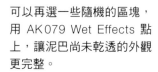

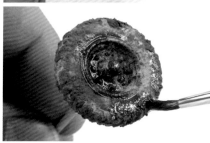

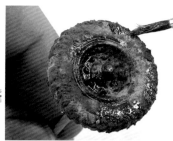

運用其他不同色調的
顏料或者釉漆，更能讓這些
摹擬的泥巴呈現豐富的色彩與質
感，加強這些視覺效果的份量；紛
雜的外觀會更加引人入勝。倘若您
替這座模型所設計的場景是一幅平
面透視畫或者以紋路裝飾的背景
畫，請一併考慮與背景的契
合程度。

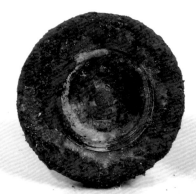

2.6 塗裝駛經雪地的輪組

2.6.1 雪水覆蓋的柏油路上

中等雪量的柏油路，行經其上的車輛會將積雪輾平，路面會出現混合著雪、泥沙與柏油的灰濛濛屑塊。胎紋的溝槽會被這樣的物質填滿，而凸起的部分則是被濕濘的路面洗刷。因此，輪胎呈現的樣貌是深沉而飽滿的黑色，甚至會有點反光；而側壁則是積上了些許雪痕和濕氣。

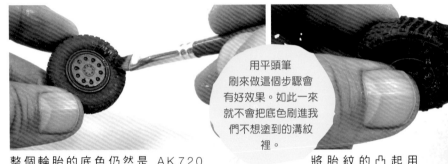

用平頭筆刷來做這個步驟會有好效果。如此一來就不會把底色刷進我們不想塗到的溝紋裡。

整個輪胎的底色仍然是 AK720 Rubber / Tyres。

將胎紋的凸起用 AK719 Satin Black 刷上。

在此提供一種經濟又有效的仿製雪塊方案：將小蘇打（碳酸氫鈉，超市或藥房都買得到）混入膠水，再加入三倍的清水調開。

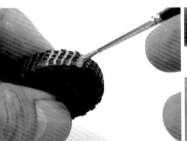

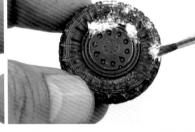

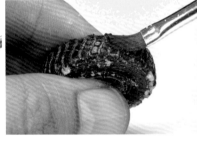

用細頭筆刷將 AK015 Dust Effects 洗塗在胎面的溝紋之中，再用 AK011 White Spirit 以平頭刷刷過整個胎面，讓整個胎面的質感統一。

再加上多一點雪花。有多種不同的技法可以做到如此效果，不過也有廠商提供已經預先做好的瓶裝產品，可直接取用。

畫龍點睛的最後一筆是胎面排水紋的濕潤外觀。在此我們用 AK079 Wet Effects Fluid 來完成。

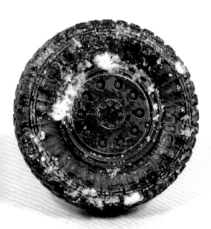

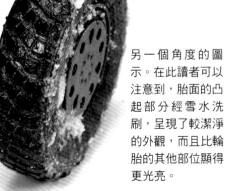

完工的輪組如圖所示。積雪主要分布在輪框周圍。

另一個角度的圖示。在此讀者可以注意到，胎面的凸起部分經雪水洗刷，呈現了較潔淨的外觀，而且比輪胎的其他部位顯得更光亮。

2.6.2 爛泥巴路上

在一陣雪後，大批車輛行經未鋪面的土路，融化的雪花會與土壤混合成爛泥。這些爛泥會黏在胎紋的溝槽中，而胎側、輪框則還是附著一些雪片，呈現有趣的外觀。

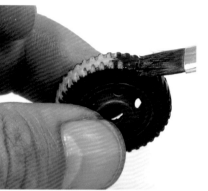

使用 AK720 Rubber / Tyres 打上輪胎的底色。

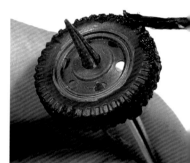

接下來，我們調和 AK083 Track Wash 釉彩、AK040 Light Earth、AK040 Light Dust 顏料，以及 AK617 Weathering Plaster。將這濃稠的混合物點在胎紋上。

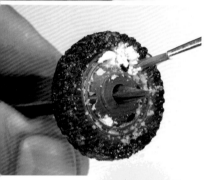

接下來，我們替輪框部分綴上一些雪花。

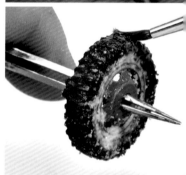

將 AK079 Wet Effect Fluid 塗在輪胎的一些區域上，讓它呈現受潮的外觀。

請注意：雪片並非總是光亮。

完成的輪組外觀。請留意雪花是堆積在靠近輪框的區域。

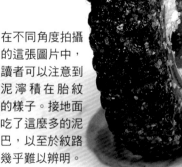

在不同角度拍攝的這張圖片中，讀者可以注意到泥濘積在胎紋的樣子。接地面吃了這麼多的泥巴，以至於紋路幾乎難以辨明。

2.6.3 積雪覆蓋的路面上

大雪在路面上鋪下如絨毯一般厚重的積雪，行經其上的車胎壓輾過，只會在輪胎與輪框沾上被輾平的雪屑。直到積雪開始消融，泥濘才會出現在輪胎上。

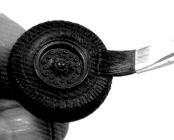

使用 AK720 Rubber / Tyres 打上底色。

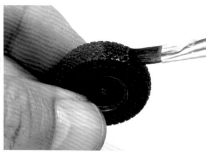

並以 AK719 Satin Black 讓胎紋顯現更深的色澤。

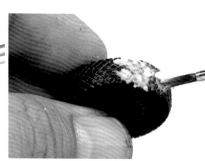

接著，在胎紋上加上一些雪花的點綴。

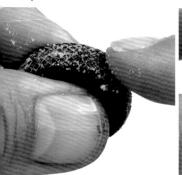

再用指尖將這些雪花推到胎紋的溝槽裡。在此，手指就會是天生好用的完美工具。

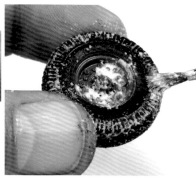

接下來，在胎壁和輪框再加上一些雪花。量的多寡視其行經積雪的路途長短而定。如果里程夠長的話，積雪會多到堆滿整個輪框。

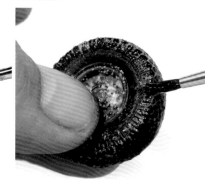

表面受潮的視覺效果，以 AK079 Wet Effects Fluid 塗滿來呈現。

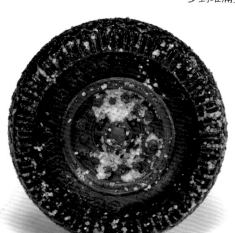

完成的輪組。

請留意積雪嵌在胎紋溝槽之中的模樣。

2.7 完整的塗裝程序

我們用 1/48 比例「豺狼」裝甲車模型的樹脂輪組來總結這一章的內容。這種載具是為了沙漠環境而設計，因此我們將要塗裝出「風塵僕僕」的外觀。

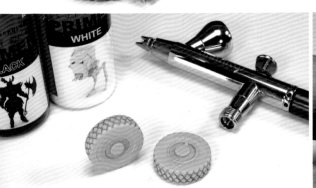

輪組的底色是 AK 175 Gray Premier。灰色的中性素質，做為任何場合的底色都很適當；如果讀者想用黑色或者白色為底，其實也無妨。

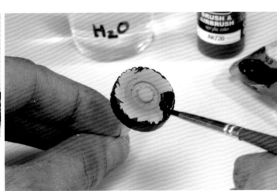

用噴槍將黃沙的顏色著上輪框之後，用筆刷將 AK 720 Rubber / Tyres 塗在輪胎上。

因為還有後續的步驟，在此不必急著處理不小心塗得脫框的釉彩。

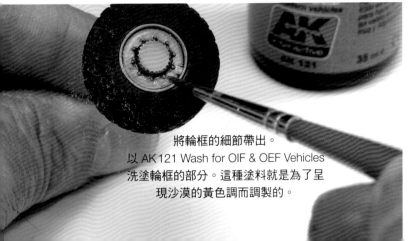

將輪框的細節帶出。
以 AK 121 Wash for OIF & OEF Vehicles 洗塗輪框的部分。這種塗料就是為了呈現沙漠的黃色調而調製的。

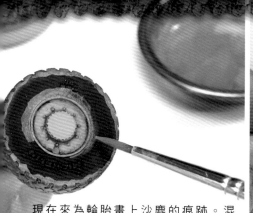

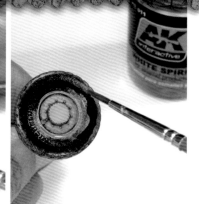

現在來為輪胎畫上沙塵的痕跡。混和 AK015 Dust Effects，AK017 Earth Effects 和 AK074 Rainmarks for NATO Tanks。我們將調出的色彩塗上輪框的邊緣、胎紋的凹陷與凸起處。

使用筆刷，沾上 AK011 White Spirit 來潤飾剛才塗得有點過厚的部分。

色塊的邊界朦朧、互相融合。已經看得出大致的效果。

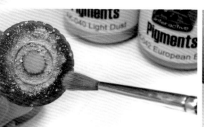

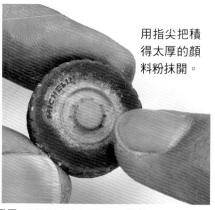

用指尖把積得太厚的顏料粉抹開。

接下來的步驟，我們要用到一些乾式顏料。將 AK040 Light Dust 與 AK042 European Earth 乾塗上胎紋與輪框周邊。

效果看起來更傳神了，但還欠點睛的一招。

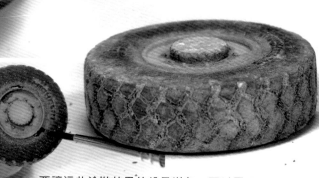

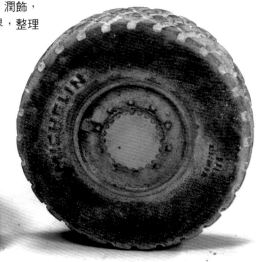

最後再用 AK011 White Spirit 潤飾，鈍化各種不同漆色之間的分界，整理出一體感。

要讓這些塗裝效果的份量增色，可以用 AK084 Engine Oil 稍作點綴。

最終的成品如圖所示；放在一個乾燥而髒汙的場境中，簡直是天造地設。

第3章
塗裝履帶車輛的輪組

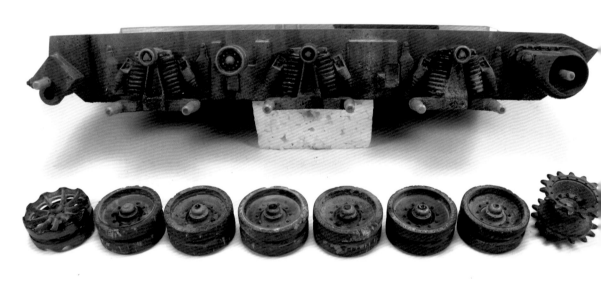

　　雖然履帶車輛有別於輪式車輛，不以車胎在地面上行駛，但是承受天候摧殘的程度可是殊無二致。履帶輪上沒有車胎，主體就是金屬質地的輪框，頂多在上面附加一層橡膠層。與輪胎的外觀相比，全金屬製成、沒有橡膠部件的履帶輪會有不同的損耗狀況，本章會介紹該如何去呈現這些差異。

　　雖然效果的塗裝都是以類似手法達成，我們要有一個基礎的認知：履帶輪並不直接跟地面接觸，而是持續與履帶磨耗，因此會出現與胎式輪組大相逕庭的獨特耗損痕跡。

3.1 有加裝橡膠層的輪框

3.1.1 使用遮罩樣板

用塗裝傳統橡輪胎的套件來塗這種履帶輪也一樣便利順手，節省時間且效果優秀。施作的細節已經在 2.3 一節中解釋過，在此不贅述；需要注意的重點就是遮罩尺寸。

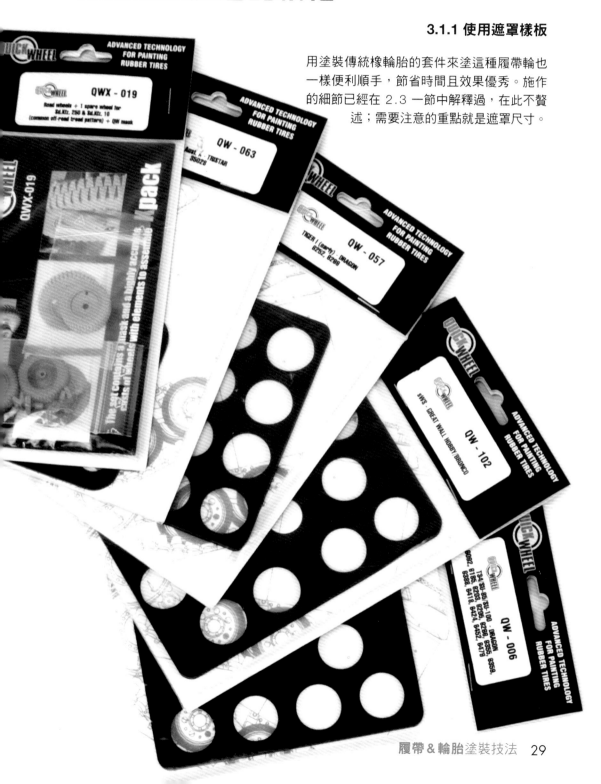

3.1.2 報廢載具上的輪子

要塗出報廢車輛上充滿破舊感的輪子，我們選用較陰沉的顏色為底，再做出一些碎裂、暗沉與鏽蝕的痕跡。這些表現的手法包括履帶的咬痕和刮傷、沙塵和泥土的殘跡，整體會隱隱呈現淺灰而消光的色澤。

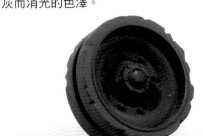

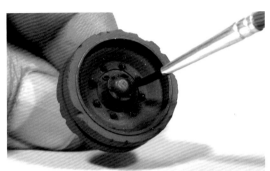

輪框的底色跟其他示範一樣是軍綠，橡膠層則以 AK720 Rubber / Tyres 打底。

接著開始處理受天候影響的舊化。先以 AK045 Dark Brown 洗塗所有的凹溝和角落，帶出這些細節的同時也可以畫出陰影效果。

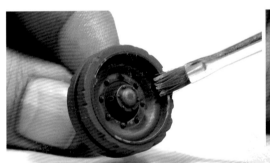

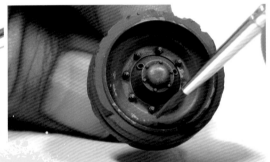

接光面則是以平頭筆刷乾塗調得稍亮的底色。

累積的磕痕是用尖細的筆刷蘸上調稀的漆，分多次畫出來。

在輪框上選定幾個要做出磨損痕跡的位置，再以底漆塗一次；注意別塗得太厚。

用 AK711 Chipping Color 塗在剛才的那幾個位置上，會呈現最深的磨耗痕跡。

磨損導致的脫色效果，可以用 AK500 Light Gray 油彩以濾鏡塗色（將隨機點塗色點，再以洗塗方式刷開）的手法做到。混上一點白色也無妨。

接下來,將 AK723 Dust、Ak724 Dry Light Mud 混合,並且以水調稀(70% 水、30% 塗料), 隨機上在輪子的橡膠面上。

最後以 AK3002 Black Uniform Base 乾塗這一面 作為收尾。

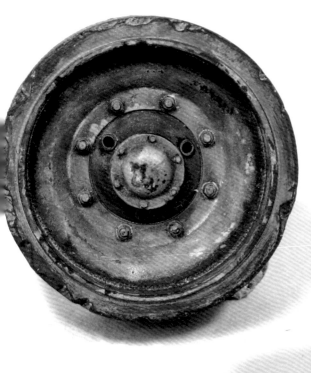
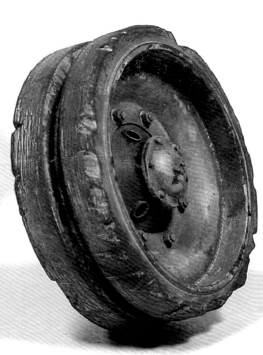

塗裝完的輪組上呈現了氧化鏽蝕的痕跡, 以及塵垢的堆疊。

3.1.3 現役車輛上的輪子

現役車輛上的輪子，通常會以乾燥環境中的外觀呈現為主。以此為出發點來考量，輪組的外觀關乎兩個要素：不少的泥沙量和塵土量。

等底色乾透之後，用小號的筆刷將 AK720 Rubber / Tyres 塗在在外圈的橡膠層上。

用 AK045 Dark Brown 洗塗細節，加上光影效果，讓輪廓看起來更立體。

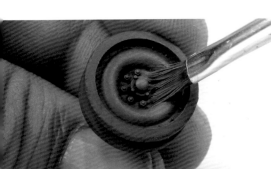

將少許亮漆調進底色做變化，拿平頭筆刷以乾塗的手法讓凸出的部件與邊角更彰顯出來。

在乾塗之前，可先用一塊厚布或者卡紙把上得過厚的漆底稍微修薄。

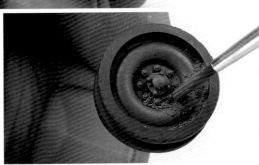

常見的塵土堆積可以用這樣的手法來模擬。撒上乾式顏料，不必吝嗇。如果不小心撒上太多，將多餘的部分吹去即可。

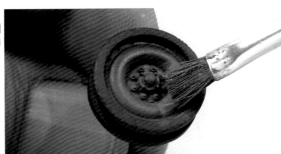

使用中號筆刷將這些顏料塊刷開，佈滿整個輪圈。

刷開之後的外觀如圖所示。看來已經被我們摧殘得垂垂老矣，但其實我們要做的還不只如此。

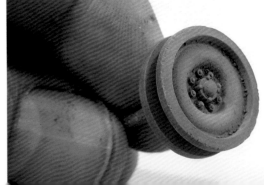

用手指輕輕拂過輪子的表面，將凸出面表層的顏料抹去，讓顏料只留在凹陷與縫隙處。

千萬別把所有的輪子畫得一成不變，看起來才夠真實。

要模擬經年累月積在縫隙、結成塊的塵土，我們重新撒上一些乾顏料，不過這次稍微限制一下分布的範圍。

請注意，固定劑會令顏料塊本身的色澤稍微變深。

接著，使用 AK 048 Pigment Fixer 來固定這些顏料。注意控制筆觸，在此不是用刷上的方式，而是以毛細作用讓藥劑帶上模型與顏料。

最後，我們要在不破壞塵土堆積效果的前提下，讓橡膠層重新顯露出來。在此，使用乾刷的手法塗上 AK 3002 Black Uniform Base（屬於 AK 3001 Panzer Crew Black Uniform 套件）。

AK 3001 套件中包含多種不同的陰影色漆，事實上也適用於塗裝橡膠輪，可以省去自行調漆的試誤。

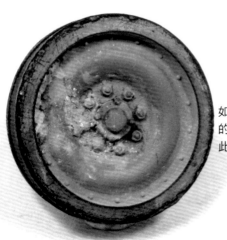

如圖所示，完工的輪組呈現出如此的份量。

以乾刷手法塗裝的橡皮層，看起來是這個模樣。

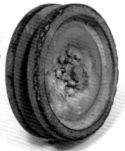

3.1.4 泥濘乾於其上的輪子

在這個示範之中，我們嘗試塗裝出乾泥巴的外觀。車輛行經泥濘地形，沿途的泥水會噴濺在輪框上；乾燥之後則留下相當獨特的痕跡。

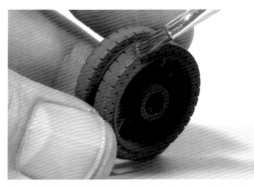

這次我們採用的底色是 AK561 Soviets 套件中的 AK750 Protective Green，以噴槍施工。

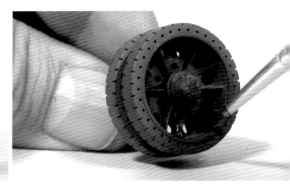

用 AK045 Dark Brown 洗塗，帶出光影的細節層次來。

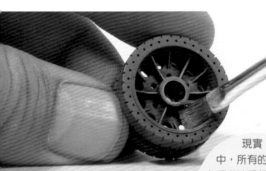

乾塗上一些 AK715 resedagrün，讓凸出的脊梁結構與邊緣更明顯。

現實中，所有的顏色在受潮時看起來都會比較暗沉。因此，要畫出泥水乾在車輪上的痕跡，最好選用較亮的顏料。

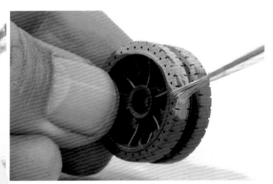

要模擬出乾泥巴所呈現的外觀，我們用水化開 AK040 Light Dust 顏料，調勻之後刷在輪組的橡膠部分之上。這個步驟的關鍵是，漆色應該要夠亮，才足以表現「乾」的質感。

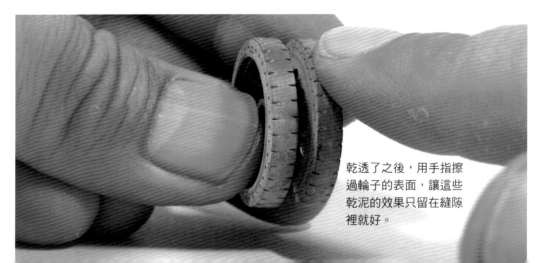

乾透了之後，用手指擦過輪子的表面，讓這些乾泥的效果只留在縫隙裡就好。

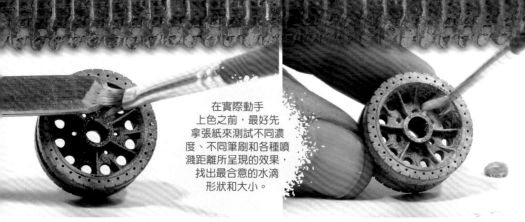

在實際動手上色之前，最好先拿張紙來測試不同濃度、不同筆刷和各種噴濺距離所呈現的效果，找出最合意的水滴形狀和大小。

接下來我們要在輪框上畫出乾掉的泥水痕。在這裡筆者介紹一種濺塗的技巧：準備好用水調開的顏料，蘸在筆刷上，再用一根牙籤挑動刷毛，讓小串的顏料水滴彈在輪子上，模擬出泥水噴濺的效果。

在凹槽和角落加上多一點的堆積效果，可以讓外觀多些層次變化。選用利於控制筆觸的圓頭筆刷蘸上將剛剛用來濺塗的「泥水」，塗在這些地方。

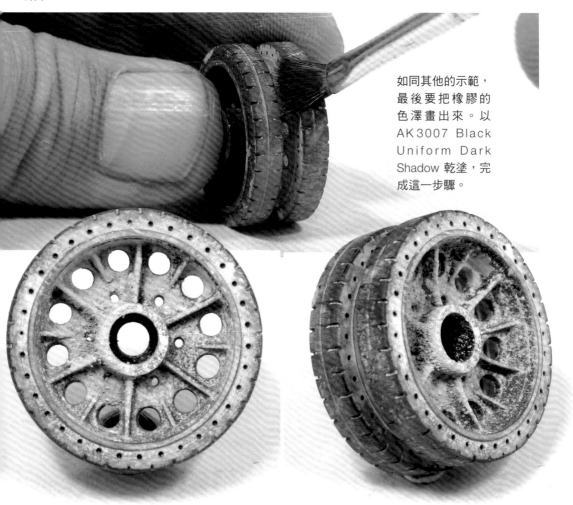

如同其他的示範，最後要把橡膠的色澤畫出來。以 AK3007 Black Uniform Dark Shadow 乾塗，完成這一步驟。

泥水乾在輪框上的樣貌。

從這個角度拍攝，可以看到橡膠部分其實並沒有太多的泥水痕，因為都已經被履帶所刷去。

3.1.5 附著濕泥的輪組
一樣是泥水，在這個示範中我們將要塗出與乾燥狀態不同、顏色更深暗的濕泥巴。

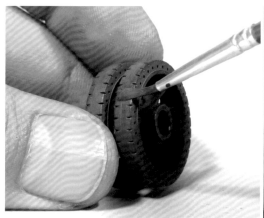

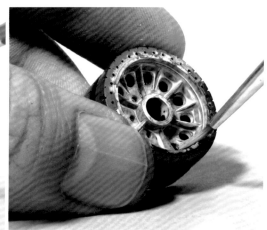

以噴槍塗上 AK746 4BO Russian Green（AK561 Soviet Color 套件）為底色，橡膠圈則是用筆刷塗上 Ak720 Rubber / Tyres。

以 AK751 Washable White 來塗出冬季的偽裝色。用筆上色時，不必太顧慮塗到其他地方，之後會有機會修掉。

漆調得淡一點，乾透之後可以用筆刷蘸水去掉。在這個步驟中做出一些損傷的效果，順便修飾掉剛才塗過頭的地方。

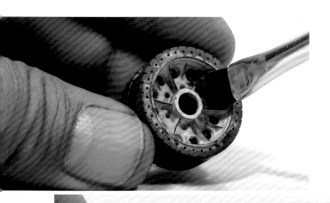

使用 AK751 Washable White 這種漆色，請謹記兩個要點：漆的濃度與乾燥的時間。這兩者都會對最終的效果造成影響。因此，在正式上工前請稍微練習一下，掌握訣竅。

接下來我們要替輪框加上泥巴，兩個步驟、兩種技巧。首先，以 AK722 Dark Tracks 壓克力漆潑塗。較高的濃度更能呈現泥巴的質感，因此不必調得太淡。

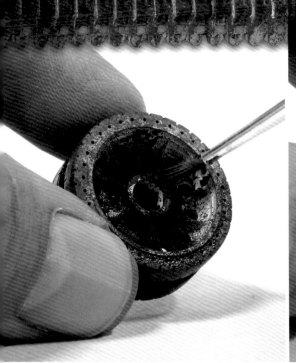

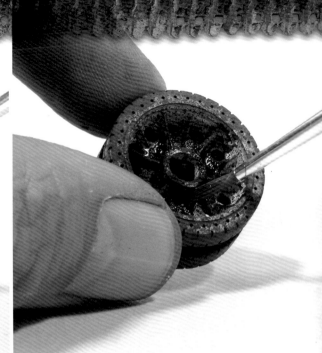

以 AK081 Dark Earth 這種暗褐色的顏料來模仿濕泥。用圓頭筆刷將這顏料隨機加在輪框上,量不必太多。

接著用 AK048 Pigment Fixer 把剛才加上的顏料定住。利用毛細現象讓溶液滲到顏料之中,不要塗抹,讓它維持粗糙的質感。這樣子,在固定顏料粉末的同時也完成了受潮外觀的模擬。

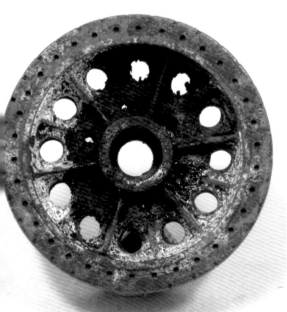

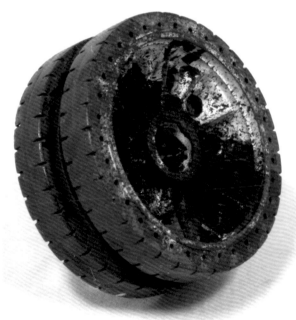

吃進濕泥巴的輪組所呈現的樣貌。

橡膠圈上不會有泥巴殘留,因為都在行進間被履帶清掉了。

3.1.6 燒焦的輪組

塗繪燒焦的輪組，難處並不在於程序。燒焦的效果並不是在塗裝好之後另外加工；附圖中所呈現的赭、褐、紅這些鐵鏽所呈現的色澤，是在塗裝時就直接漆上的。筆者也會示範如何塗裝出「原本的橡膠層消失殆盡，輪框底層的金屬直接裸露出來」的質感來。

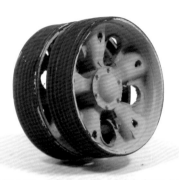

以噴槍打上底，任何沙黃色的漆色都很合適。在此我們使用 AK552 German Dunkelgelb 套件中的 AK007 Light Base。

接下來，我們要塗出「原本的橡膠外層不復存在的金屬面」。使用 AK710 Shadow Rust 來打底，之後的過程中我們會再用較淺色的漆把橙紅色的鐵鏽畫上。

使用前面講解過的濺塗手法來呈現因為火燒而留下的氧化痕跡。選用 AK708 Dark Rust 壓克力漆，將鏽斑遍佈在整個表面上。

再以 AK707 Medium Rust 濺塗。鏽斑會遍佈整個輪框，但是別點過頭，以免把上一步驟的暗色全部蓋掉了。

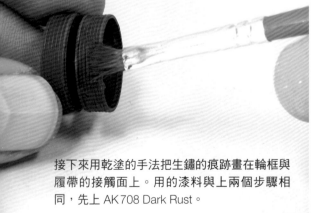

接下來用乾塗的手法把生鏽的痕跡畫在輪框與履帶的接觸面上。用的漆料與上兩個步驟相同，先上 AK708 Dark Rust。

以同樣的乾塗手法畫上 AK707 Medium Rust。

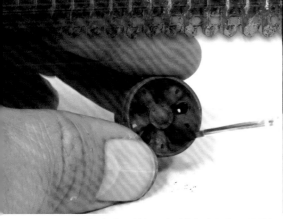

現在，我們把焦點移回輪框：煙燻應該要留下黑影般的痕跡。用筆刷把黑色顏料擦抹，是最擬真的手法。選用的顏料是 AK039 Black 或者 AK2038 Smoke。小心地抹上，如果過量使用、把先前花工夫畫好的鏽斑效果給遮蓋掉，就適得其反了。

橘色的鏽斑可以有更多的顏色變化，也應該黯淡消光。使用 AK043 Medium Rust 顏料隨機地塗上輪子的紋路上，別畫滿。

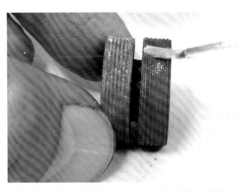

再以 AK044 Light Rust 重複上一個步驟。

最後收尾，我們要模仿出燃燒剩餘、殘留在原來嵌合橡膠的輪面與輪軸脊梁結構上的灰屑。在此，我們使用白色顏料，而以相同的訣竅來塗抹。切記不可過量。

如圖所示，最終的成品呈現了生鏽的輪組與橡膠燃燒所遺留的痕跡。

在輪框的行進面上，原本嵌附在溝槽中的橡膠已經被燃燒完所遺下的灰屑取代。金屬框上還隱約看得到些許橡膠的殘跡。

3.2 無橡膠層的輪框

3.2.1 生鏽的輪組

這次，我們來塗裝一個已經因為撞擊而損傷了框面，卻不得不應急繼續使用的輪組。這個示範之中，將包含多種不同的損傷與磨耗痕跡。

使用噴槍打上 AK746 4BO Russian Green 底色。

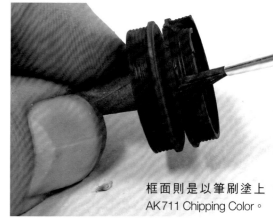

框面則是以筆刷塗上 AK711 Chipping Color。

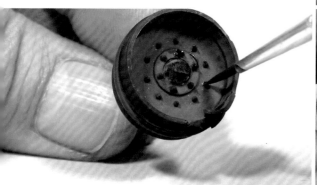

框身凹凸光影的細節，則以 AK045 Dark Brown Wash 洗塗。

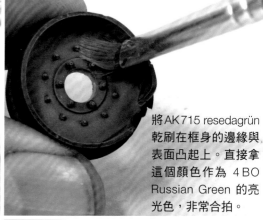

將 AK715 resedagrün 乾刷在框身的邊緣與表面凸起上。直接拿這個顏色作為 4BO Russian Green 的亮光色，非常合拍。

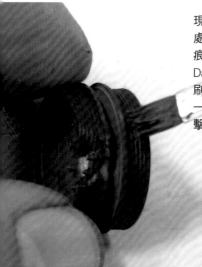

現在我們要開始著手處理損傷部位的鏽痕。首先是 AK708 Dark Rust，用平頭筆刷淺淺地點在框面的一些區域，以及受撞擊損傷的部位。

讓鏽斑的色澤多些變化，我們要加上一些色調稍淺的鋪陳。使用 AK707 Medium Rust，補強上一個步驟的效果。

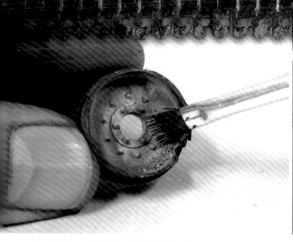

加上塵土。將 AK040 Light Dust 和 AK042 Europe Earth 混合，再用細筆刷乾蘸，揉搓到輪框的側面上，分布範圍從半徑線的一半到邊緣。可以在邊緣多堆上一些，模擬因為離心力所呈現的積壓。

如同先前解釋過的，使用 AK048 Pigment Fixer 來將這些顏料粉固定住。利用毛細現象讓藥劑滲入，而非用筆刷塗上，如此可以讓塵土堆積的外觀維持先前我們的設想。

用沾上固定劑的濕潤筆刷帶過，乾燥的顏料粉末很快就會溶進去。為了保留原先設定妥當的塵土質感，我們使用筆刷的方式是沾上藥劑，輕輕接觸顏料堆疊的邊界，讓乾燥的顏料因為毛細作用將水分引入，而不是用力以筆刷將藥劑摻入。

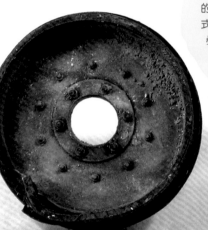

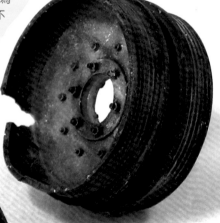

如圖所示。塗裝完成的輪圈外觀，以及上面的塵土堆積。

從這個角度的拍攝，可以看到原本嵌合著橡膠的條狀溝槽細節。

此圖的重點是破損區域的氧化痕跡。

3.2.2 現役載具上的輪組

在這個例子當中所示範的重點是：金屬框面雖然多少會積塵砂，但因為經常使用而磨得光亮。這是我們塗裝現役車輛時想要呈現的重點。

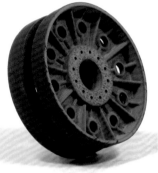

AK710 Shadow Rust 適合做為所有金屬部件的底色，無論是要呈現氧化的鏽蝕，或者在日常使用中磨得光亮的表面，都恰如其分。

如同先前的幾個示範，首先用 AK750 Protective Green 為輪框打上底色。

在輪子的滾動面上，以 AK710 Shadow Rust 為底色塗上。

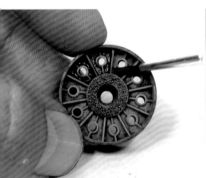

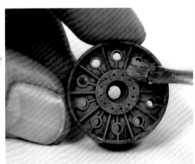

接下來，如同先前的範例，以 AK045 Dark Brown 洗塗。

用 AK715 resedagrün 將凸出的部分打上亮色。

模擬塵土的效果，先用 AK723 Dust 壓克力漆配水稀釋成 50％ 濃度洗塗一次。

使用壓克力漆洗塗時，通常需要特別留意施作的速度，避免濕筆刷畫過正在變乾的漆面而產生像貼了補釘一般的層疊。

取 AK724 Dry Light Mud，配水稀釋到 50％ 濃度洗塗。這邊透漏一個小撇步：這個細節對於整體來說算是小到不太起眼，而且結構上的凹凸複雜，不必太擔心光影效果被做壞，洗塗時不必太留意漆層乾燥的速度，即使出現少許層疊的現象，也不至於太嚴重。

使用細筆刷蘸上少量的顏料乾粉，為輪組加上一些塵土的殘留，部位可以依據個人的創意。在這邊我們選用的是 AK042 European Earth。

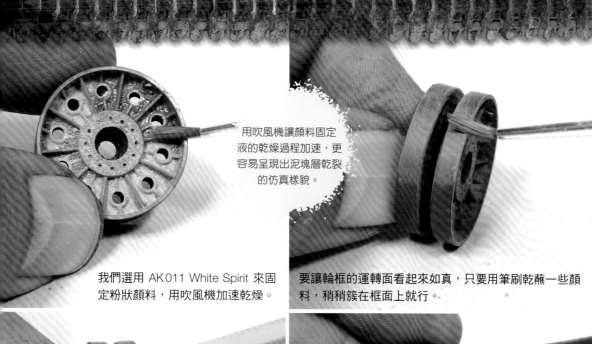

用吹風機讓顏料固定液的乾燥過程加速，更容易呈現出泥塊層乾裂的仿真樣貌。

我們選用 AK011 White Spirit 來固定粉狀顏料，用吹風機加速乾燥。

要讓輪框的運轉面看起來如真，只要用筆刷乾蘸一些顏料，稍稍簇在框面上就行。

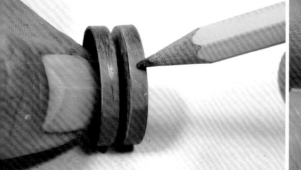

接下來，拿一枝鉛筆將框面上的轍跡給畫出來。不必塗滿整個表面。

最後一步，用鉛筆在整個框面上塗滿一層石墨。輪子的運轉面不斷地與履帶摩擦，因此會被磨得光滑。

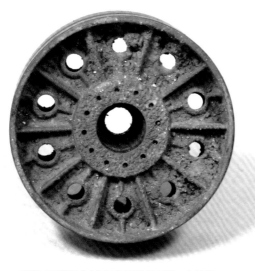

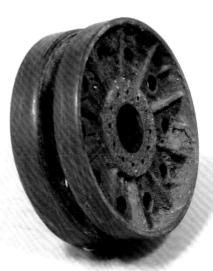

請注意堆積在輪輻之間乾裂的泥土外觀。

從運轉面拍攝。可以清楚看到亮到反光的表面和邊緣。

3.3 齒盤與惰輪

　　這兩種輪子在實質上就是沒有胎紋的輪子，我們在塗裝它們時的關鍵就是呈現出長久摩擦所形成的光亮金屬面，以及針對使用環境而塗出對應的塵土痕跡。這些輪子的運作維護主要是依賴潤滑油，我們也要將這些油漬表現出來。

3.3.1 惰輪

之所以如此稱呼，因為惰輪並不負責運轉動力，在系統之中的功能是維持履帶的適當張力。

使用噴槍，以綠色打底後的初步外觀。

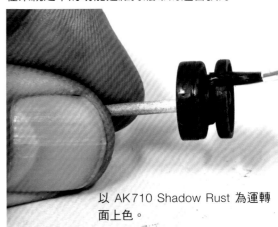

以 AK710 Shadow Rust 為運轉面上色。

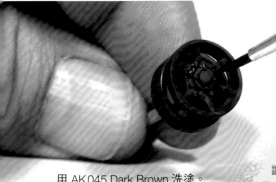

用 AK045 Dark Brown 洗塗。這個顏色與綠色相當搭調。

要鈍化綠底色，讓它不那麼鮮明突兀，可以視場境需求使用白色、膚色，甚至黃色和褐色。

將底漆調得較明亮，以乾塗手法將輪組的突出受光面呈現出來。

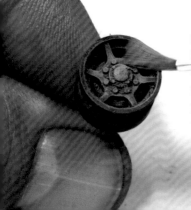

如前面的範例，以顏料粉末來模擬塵土堆積，效果最佳。車底部件常見的潤滑油污漬、油壓系統的漏液會跟塵土混在一起。

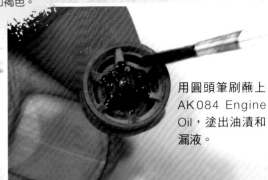

用圓頭筆刷蘸上 AK084 Engine Oil，塗出油漬和漏液。

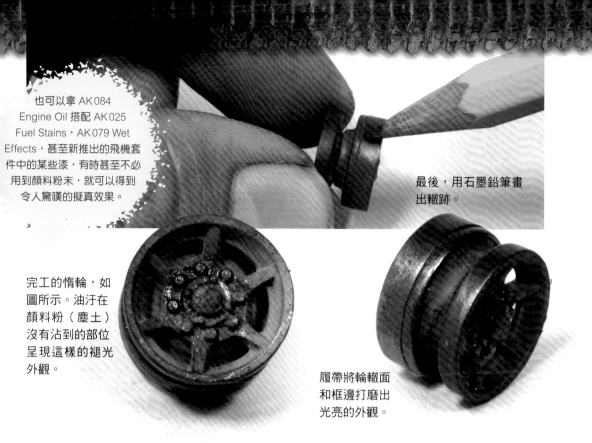

也可以拿 AK084 Engine Oil 搭配 AK025 Fuel Stains，AK079 Wet Effects，甚至新推出的飛機套件中的某些漆，有時甚至不必用到顏料粉末，就可以得到令人驚嘆的擬真效果。

最後，用石墨鉛筆畫出轍跡。

完工的惰輪，如圖所示。油汙在顏料粉（塵土）沒有沾到的部位呈現這樣的褪光外觀。

履帶將輪轍面和框邊打磨出光亮的外觀。

3.3.2 齒盤

齒盤是履帶系統的主要動力提供。

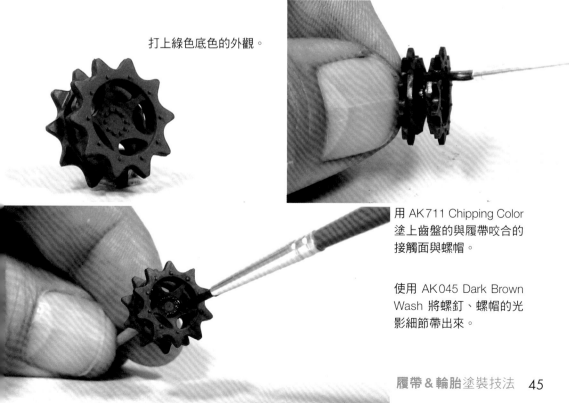

打上綠色底色的外觀。

用 AK711 Chipping Color 塗上齒盤的與履帶咬合的接觸面與螺帽。

使用 AK045 Dark Brown Wash 將螺釘、螺帽的光影細節帶出來。

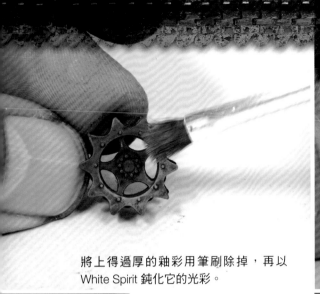

將上得過厚的釉彩用筆刷除掉，再以 White Spirit 鈍化它的光彩。

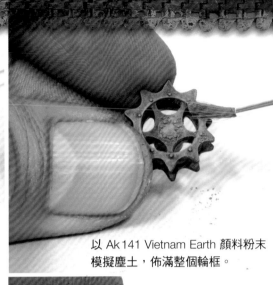

以 Ak141 Vietnam Earth 顏料粉末模擬塵土，佈滿整個輪框。

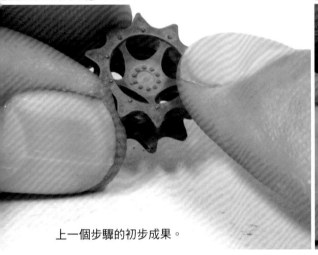

上一個步驟的初步成果。

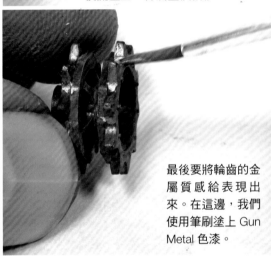

最後要將輪齒的金屬質感給表現出來。在這邊，我們使用筆刷塗上 Gun Metal 色漆。

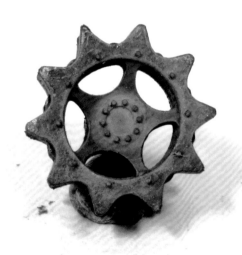

佈滿塵土的輪框外觀。

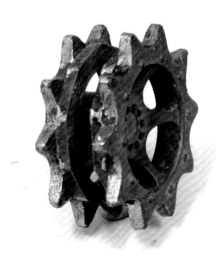

欣賞被履帶磨得明晃晃的齒片。

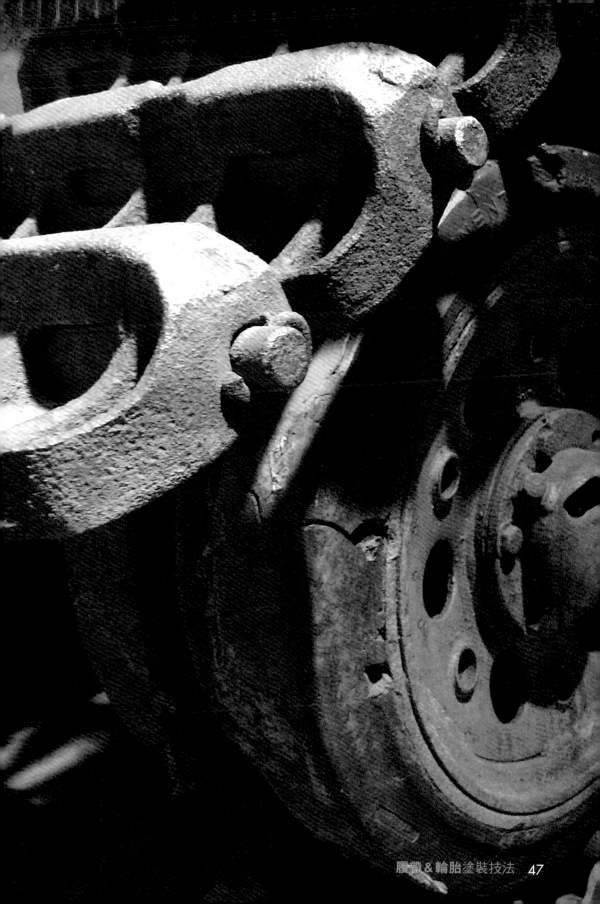

第4章
履帶的準備工作
與組裝

近年來，模型廠商在輪組品質的提升有目共睹。至於履帶部分，則是更早先就有優秀的品質了。

金屬質的履帶在擬真模型界，坐擁領銜地位已有好一段時間。裝配這種履帶，無疑是擬真的最高境界，其質感與現實殊無二致。金屬製品讓模型製作者重現實物的重量感和環節的作動機制，唯一要考慮的是成本問題。高價的金屬履帶，甚至比模型本身還昂貴。

再來是硬質塑膠製的履帶。因為效果不如金屬履帶那麼好，最初只有某些廠商開發生產這種產品。但是考慮到價格與呈現水準的價性比值，它們其實是不錯的選擇。

模型套件內附的軟質塑膠製品是一體成型的。近年來水準有所提升，算是堪用，但是限於材質本身的限制，呈現的效果難免不佳。毛邊很難去得完全，履帶掛空的部分懸垂的質感無從表現。而塗裝時有更多的麻煩，翻動履帶常會導致漆面龜裂、脫落。更少見的品種是樹脂製成，另外也有具備特定幾個活動環節的硬質塑膠變形款式，俗稱「拼湊式履帶」（Link & Length）。

樹脂製履帶履帶與硬塑膠製品一樣，通常會提供多樣的部件以供組合：筆直段落、折曲段落。成品的精細度只能說過得去，但是最令它失色的關鍵是：常需要花費大量的膠水來整理黏合。

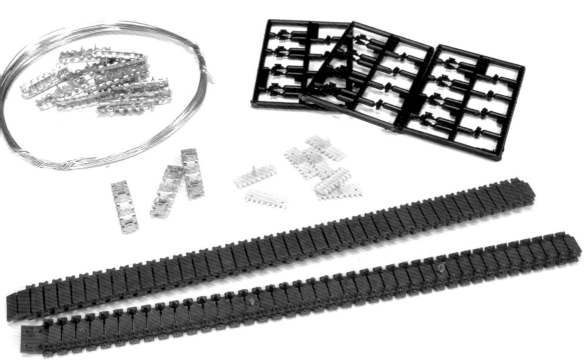

4.1 塑膠履帶

　　用來組裝硬質塑膠履帶的工具是金屬銼刀、清潔墊、鑷子、尖嘴鉗、微粒子塑膠模型補土。會特別提到補土，是因為我們可以用它來施展一招獨門絕活，為連接成圈的履帶增加結構強度。

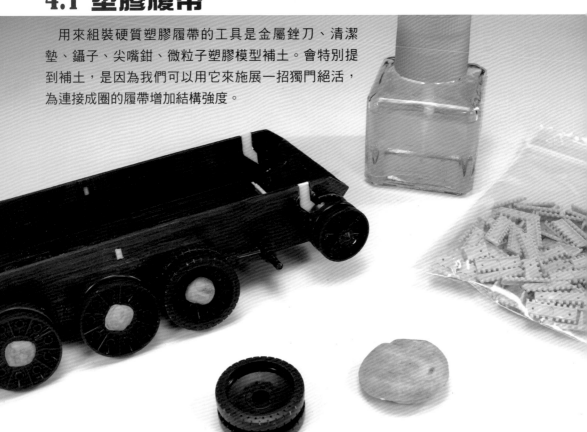

使用金屬銼刀與清潔墊將各個節片除去毛邊、清理乾淨之後，用塑膠條和雙面膠帶做出組裝履帶的輔助導引槽。

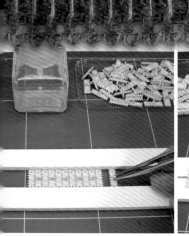

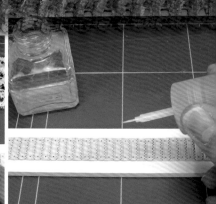

在切割墊上用雙面膠帶固定好導引槽,將節片零件一一填入、嵌合。

如果有需要將履帶翻面時,可以調整一下導引條的位置,讓履帶的齒被塑膠條的高度保護,不至於折損。

將節片組好之後,用刷子塗上膠水,將它們給固定住。

組裝時多裝上幾節,等到要將履帶底盤的車輪組合時,就有裁短的餘裕。

刷塗膠水的妙處在此展露無遺。等待幾分鐘後,關節會溶接,整條履帶形成一體,但是還有彈性空間好讓我們把履帶安裝到模型上。

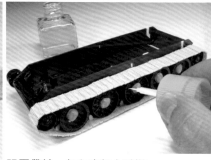

跟履帶輪一起在底盤上試裝,抓好呈現適當重量感的沉墜幅度,再上一次膠水,補強關節處的黏合力,等膠水乾透之後履帶也完成定型。

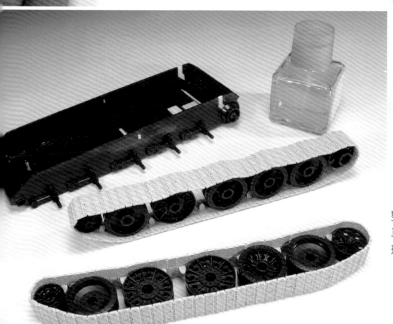

請留心:膠水變乾的過程頗快,最好能時時注意鏈節之間是否脫開。這些分離主要是因為操作不當造成,不過別太心急,花點時間就能再修好了。

整理好的履帶和底盤暫時跟車體分開,以利塗裝和點綴環境氣候特效。

4.2 金屬履帶

組裝金屬履帶所需要的工具有成套的鑽頭、虎頭鉗、鑷子、斜口鉗和快乾膠。

一般而言，這種水準的履帶零件不會有毛邊，連接的關節也都平整，不需要費心。在此我們要做的，就是把用來連接的孔用鑽頭探過，確保孔徑與鋼線吻合。

使用老虎鉗將鋼線拉直，確保待會串過時順暢無礙。

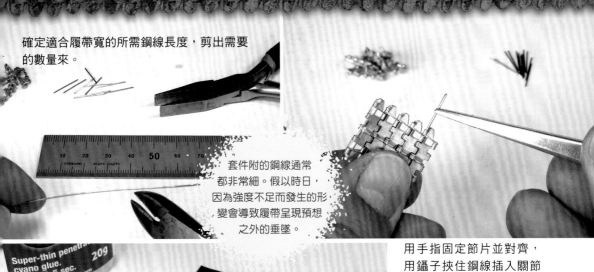

確定適合履帶寬的所需鋼線長度，剪出需要的數量來。

套件附的鋼線通常都非常細。假以時日，因為強度不足而發生的形變會導致履帶呈現預想之外的垂墜。

用手指固定節片並對齊，用鑷子挾住鋼線插入關節的孔中，直至定位。

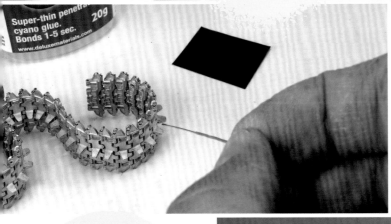

一一連接好之後，用快乾膠點在鋼線的端點上，避免鬆脫。

我們只在鋼線的外側端點膠。使用鋼線或者縫衣針點，可以避免上得太過而把原本應該可以自由活動的關節黏死了。

在模型上的金屬履帶樣貌如此，會因為金屬材質本身的重量而呈現很自然的沉墜。

組裝好以待塗裝的履帶。
充分可動，之後要跟模型本體組合時也很容易。

4.3 乙烯塑膠履帶

組裝乙烯塑膠履帶需口鉗，刀片與快乾膠底乾淨。因此，不妨 要的工具是：小號的一字起子，打火機（或者其他的加熱器材），斜（氰基丙烯酸酯）。因為製程因素使然，幾乎不可能把毛邊去得徹就稍微放寬標準，別拿銼刀和砂紙來互相折磨了。

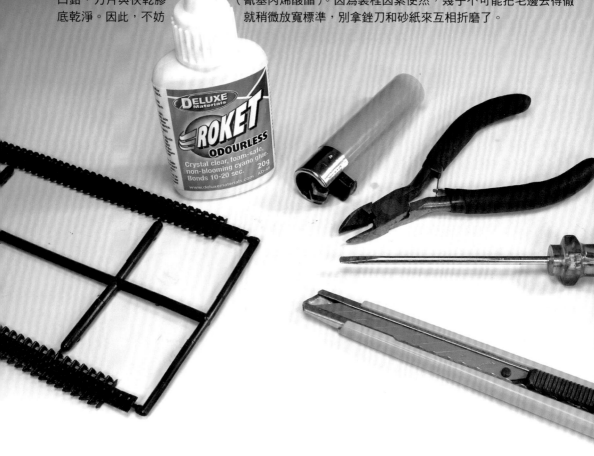

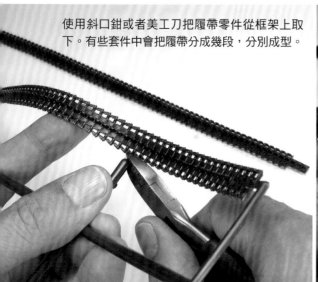

使用斜口鉗或者美工刀把履帶零件從框架上取下。有些套件中會把履帶分成幾段，分別成型。

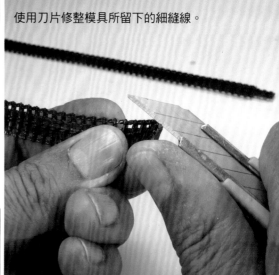

使用刀片修整模具所留下的細縫線。

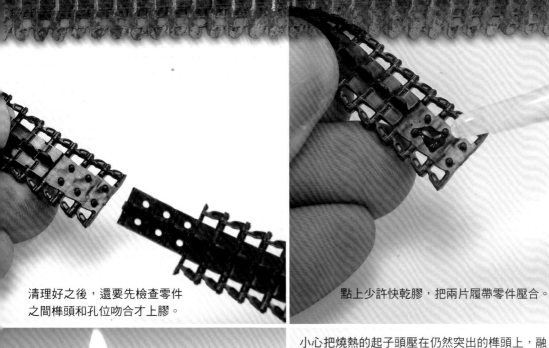

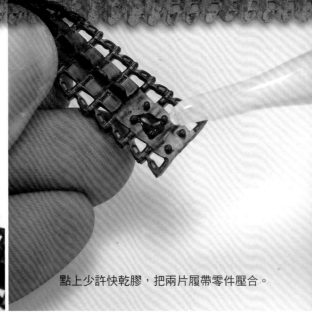

清理好之後，還要先檢查零件之間榫頭和孔位吻合才上膠。

點上少許快乾膠，把兩片履帶零件壓合。

小心把燒熱的起子頭壓在仍然突出的榫頭上，融化到跟非接合處一樣平。

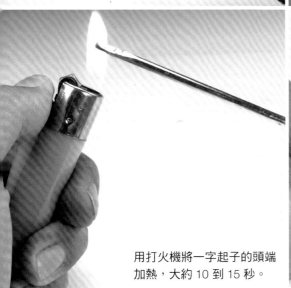

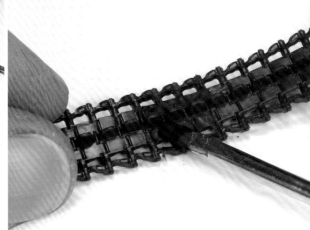

用打火機將一字起子的頭端加熱，大約 10 到 15 秒。

組好的履帶。等待它跟載具的底盤塗裝完，就可以整合在一起。

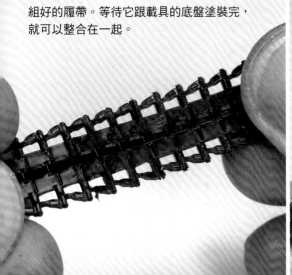

完成模型前的最後組裝步驟時要十分細心，因為材質本身特性使然，在安裝這種履帶時常常會讓塗裝裂開剝落。

4.4 在硬塑膠履帶上的橡膠靴塊做磨耗效果

（圖：納丘・因尼哥提供；文：魯本・岡薩列茲撰）

在 4.1 節中我們提到，可以使用品質良好的斜口鉗或者剪線鉗、不同刃形的刀具和清潔墊來處理硬塑膠履帶。

但是在現實之中，經過使用的履帶會磨損。嵌在環節上的橡膠塊常常因為各種地形的磨耗而有缺損和刻痕。這些靴塊的作用是緩和在柏油路和石板地上發出的噪音，是履帶上磨耗得最快的部分，因而常常需要替換。若要模仿製作這些耗損痕跡，最建議參考實物、從中直接得到靈感。

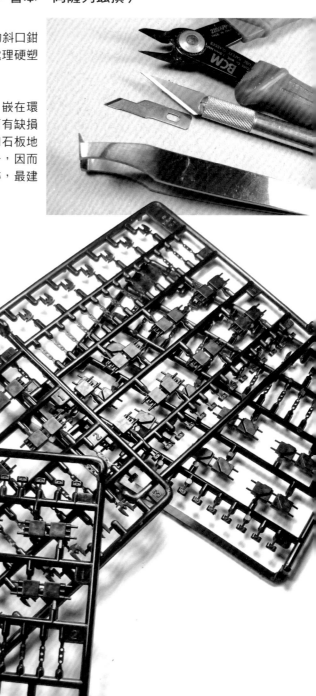

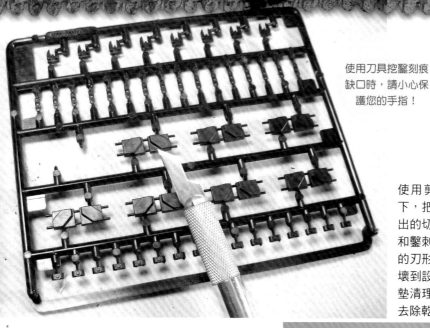

使用刀具挖鑿刻痕
缺口時，請小心保
護您的手指！

使用剪子將零件從框架上取
下，把毛邊整理乾淨。花樣百
出的切削、咬嚙、割痕、刮傷
和鑿刺等等，會需要用到不同
的刃形來刻劃。把零件表面破
壞到設想的程度之後，用清潔
墊清理一下，把挖出來的碎屑
去除乾淨。

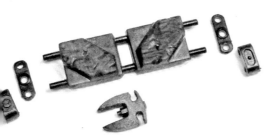

組裝時用膠水將
履帶黏成一個整
體，會讓後續塗
裝和附加氣候環
境效果時的處理
更方便。例如噴
塗底色，整體一
次完成。

在這張圖中，可以看到單一個履帶節的單位組
成，以及在橡膠靴塊上做出來的損耗效果。

小小細節上的巧思，能讓完工的模型
大大增色。

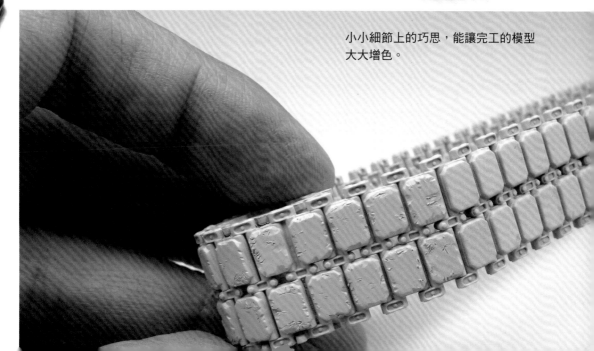

第5章
履帶的塗裝

　　塗裝履帶所需要的材料，與第二章介紹塗繪輪組所使用的材料類似。基本程序也是先以壓克力漆打上最初的一層底色，再以釉彩、顏料粉塊、塑形劑和稀釋液，進一步做出特殊效果來。

　　強力推薦讀者們能參考書中所附上的照片，從中得到靈感啟發。筆者設計塗裝的靈感都來自於實物的照片；效果的呈現也都是基於真實履帶所呈現的樣貌。請謹記這個原則：逼真，就是製作模型的唯一圭臬。

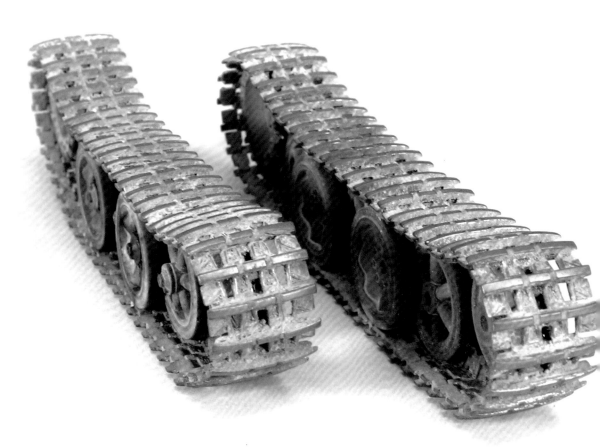

5.1 塑膠製履帶

許多模型套件已經內附品質佳、可動性優越的塑膠製履帶，幾乎媲美金屬製品。
唯一的缺點是零件數量多而瑣碎；它們的強度比金屬鍊履帶差了些。

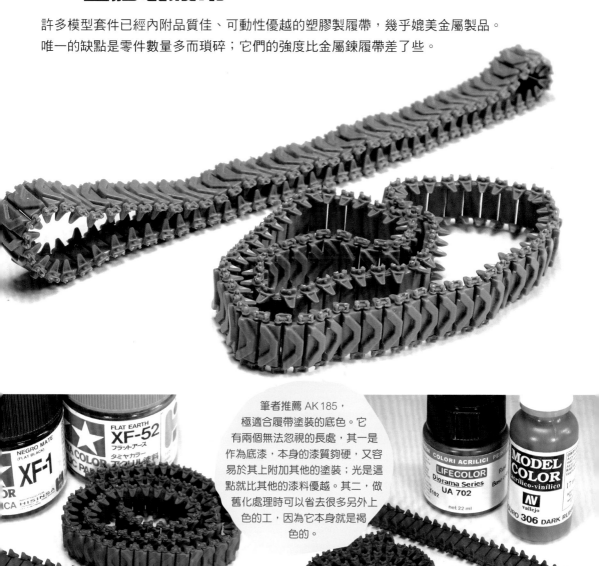

筆者推薦 AK185，
極適合履帶塗裝的底色。它
有兩個無法忽視的長處，其一是
作為底漆，本身的漆質夠硬，又容
易於其上附加其他的塗裝；光是這
點就比其他的漆料優越。其二，做
舊化處理時可以省去很多另外上
色的工，因為它本身就是褐
色的。

我們以 AK175 Grey Primer 為整條履帶打上底
色。接下來，1:1 混合 Tamiya XF-1 Flat Black
與 XF-52 Flat Earth，以 GAIA thinner 稀釋劑調
開之後，用噴槍加佈一層。

取一枝圓頭的細筆刷，替履帶的側邊塗上
深鏽色的漆。接地面的橡膠則塗上暗灰色
的壓克力漆。

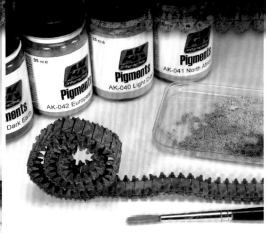

將 AK086 Dark Steel 顏料粉末揉擠到履帶的凸齒和關節上，做出持續與其他機件磨合的光滑外觀。為了避免沾染到接地運轉面的橡膠塊，可以在進行這一步驟之前先貼上膠帶遮蔽。

積集的塵土則是用多種顏料粉末來做。混合 AK081 Dark Earth、AK042 European Earth、AK040 Light Dust 和 AK041 North African Dust，以筆刷乾塗佈上。

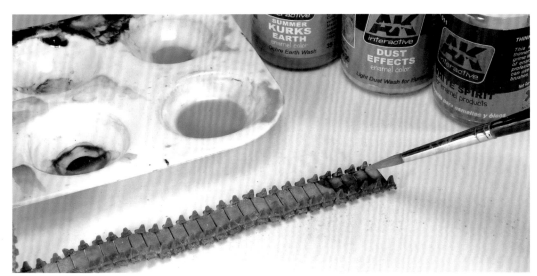

混合 AK040 Kursk Earth 和 AK015 Dust Effects，再加入一些 AK011 White Spirit。以這樣的配方洗塗履帶，同時將模擬塵土的粉末固定。

最後，隨機地在一些連接插梢加上重油的積漬、汙斑。

5.2 金屬履帶

5.2.1 堆積塵土的履帶（本節圖文由佩列‧普拉 拍攝／撰文）

這個示範案例中，筆者將塗裝在乾燥場所使用的履帶：上面有正常的耗損，而嵌附的橡膠靴塊則積集了塵土。同時，也要呈現出鋼鐵經年累月的氧化所呈現的紅色鏽斑。

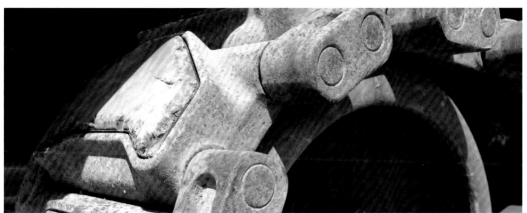

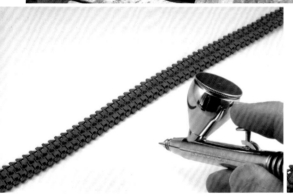

以噴槍打好 AK175 Grey Primer 底色之後，再噴塗上一層 Tamiya XF-52 Earth。

特效的第一步：用濺塗的手法把 Vallejo Dark Rust 色漆點在履帶上。不要稀釋得太薄，如此效果才逼真。如果一開始還拿捏不準的話，先在廢紙、廢木板上練習一下。

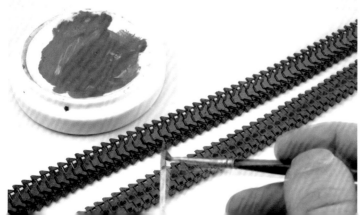

接著把剛才的漆調進一些淺鏽色的漆，再濺塗一次。

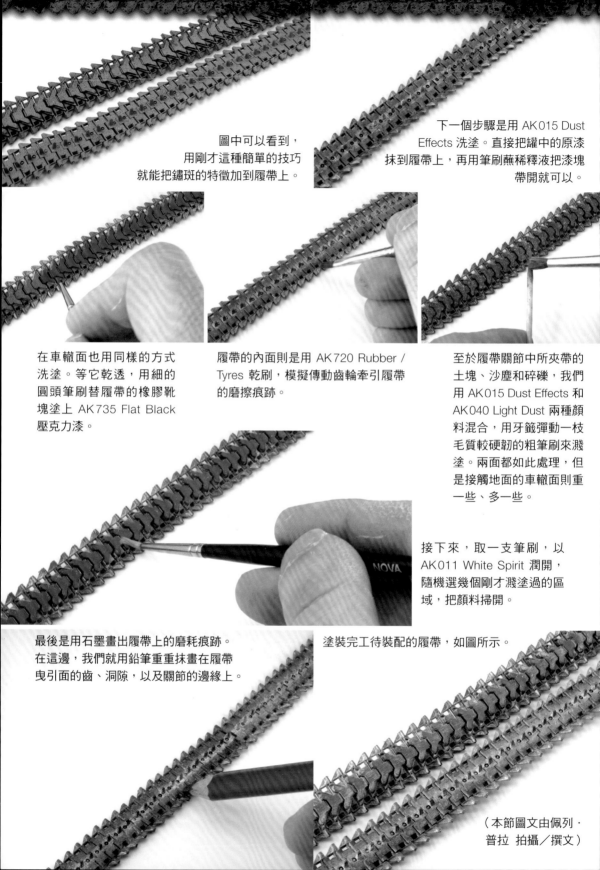

圖中可以看到，用剛才這種簡單的技巧就能把鏽斑的特徵加到履帶上。

下一個步驟是用 AK015 Dust Effects 洗塗。直接把罐中的原漆抹到履帶上，再用筆刷蘸稀釋液把漆塊帶開就可以。

在車轍面也用同樣的方式洗塗。等它乾透，用細的圓頭筆刷替履帶的橡膠靴塊塗上 AK735 Flat Black 壓克力漆。

履帶的內面則是用 AK720 Rubber / Tyres 乾刷，模擬傳動齒輪牽引履帶的摩擦痕跡。

至於履帶關節中所夾帶的土塊、沙塵和碎礫，我們用 AK015 Dust Effects 和 AK040 Light Dust 兩種顏料混合，用牙籤彈動一枝毛質較硬韌的粗筆刷來濺塗。兩面都如此處理，但是接觸地面的車轍面則重一些、多一些。

接下來，取一支筆刷，以 AK011 White Spirit 潤開，隨機選幾個剛才濺塗過的區域，把顏料掃開。

最後是用石墨畫出履帶上的磨耗痕跡。在這邊，我們就用鉛筆重重抹畫在履帶曳引面的齒、洞隙，以及關節的邊緣上。

塗裝完工待裝配的履帶，如圖所示。

（本節圖文由佩列·普拉 拍攝／撰文）

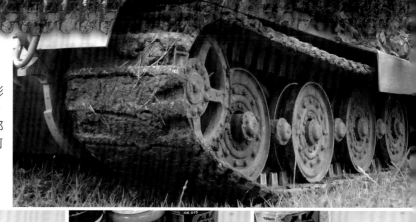

5.2.2 吃滿爛泥的履帶

本節所示範的是行經濕土地形的坦克上，吃滿爛泥的履帶。上面堆積的土質不論乾濕，都把原本的金屬遮蔽得幾乎不可復見。

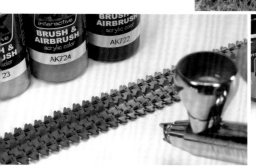

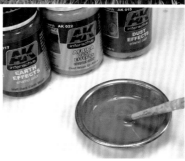

起手的步驟是打上土色的底色。這邊用來噴塗的漆是由 AK723 Dust，AK724 Dry Light Mud 和 AK722 Dark Tracks 混合而成，份量相等。不須稀釋，直接以噴槍厚厚地佈上。

在調色皿中等量混合 AK017 Earth Effects，AK022 Africa Dust Effects 和 AK015 Dust Effects 三種漆，直接用筆刷調勻。

加進一些塑形土，泥巴的質感就出來了。

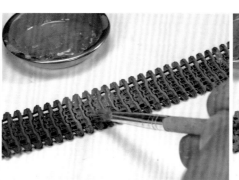

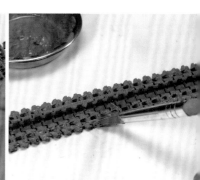

繼續攪拌，充分調勻。

用筆刷蘸著調好的「泥巴」從外側塗上。筆刷的毛要選柔韌一點的，才會把效果帶進履帶的間隙中。

在履帶的內側，只需要塗兩道邊緣就夠了。

等到整個泥巴特效乾透，用細砂紙處理關節處，讓金屬的表面重新透出來。

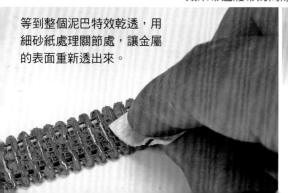

使用 AK023 Dark Mud 和塑形土做出另一種泥巴，濃度比先前的稀薄些。

同樣使用筆刷攪拌,調勻。

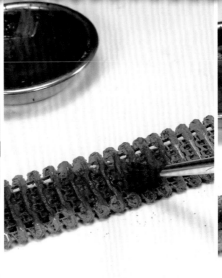

將這些效果塗上車轍面的中央部分。

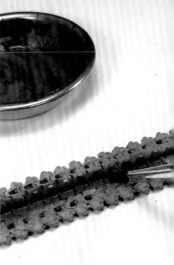

塗上內面的齒。

再來一次,用細砂紙打磨,讓車轍面關節處的金屬邊緣露出來。

讓內緣的齒也露出來。

第三種特效配方是 AK016 Fresh Mud 與 AK079 Wet Effects,混勻之後會呈現濕潤的質感。

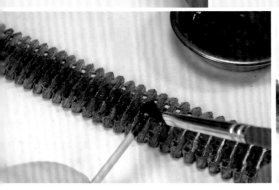

以此配方在車轍面上洗塗。乾透之後,用小號的圓頭筆刷將履帶的橡膠靴塊塗上 AK735 Flat Black 壓克力漆。

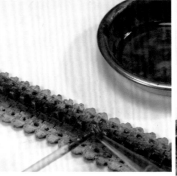

內面則是用 AK720 Rubber / Tyres 乾刷,模擬出惰輪與履帶關節間的縫隙磨耗出的痕跡。

這個步驟是用鉛筆或者石墨棒塗在履帶齒的兩個側邊。

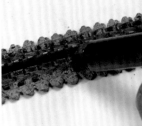

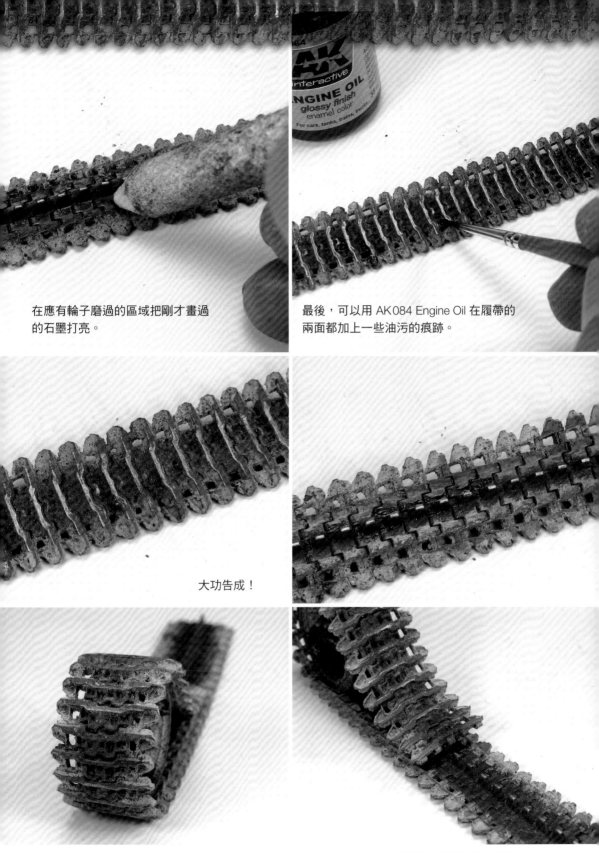

在應有輪子磨過的區域把剛才畫過的石墨打亮。

最後，可以用 AK084 Engine Oil 在履帶的兩面都加上一些油污的痕跡。

大功告成！

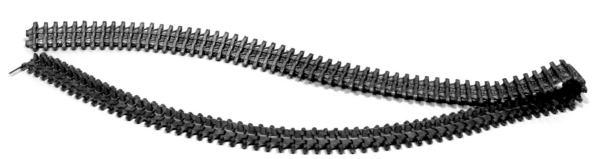

5.2.3 生鏽且積塵的履帶

這次我們來塗裝一條年久失修車輛上的履帶，上面佈滿了長時間無人保修所導致的損耗。外觀上會遍佈各種新舊的鏽痕，主要的色調是暗赭褐，加上一些淺一點、新鮮的橙色鏽斑，以及累積了經年累月的一層厚厚落塵。

打底用的是 Gunze Sangyo 廠推出的 Mr. Surfacer 500，以 Gaianotes 稀釋液調開。這樣的底漆會在後續上色時提供良好的附著力。

接下來用 AK721 Rusty Tracks 塗滿整條履帶，定下這個塗裝的基調。

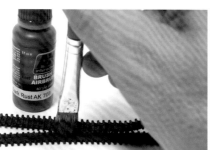

再來，取一枝硬鬃筆刷，將 AK708 Dark Rust 以垂直履帶的角度塗上。直接從漆罐中蘸取，不必稀釋，不過在塗上前先在廢布上把刷毛撐開些許，這樣可以畫出斑斕的外觀。

同樣的手法畫上 AK707 Medium Rust，讓鏽斑的色調更豐富些。

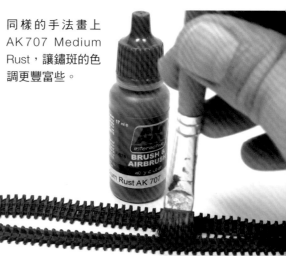

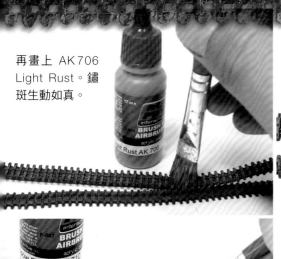

再畫上 AK706 Light Rust。鏽斑生動如真。

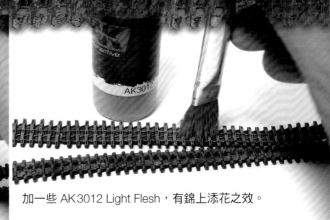

加一些 AK3012 Light Flesh，有錦上添花之效。

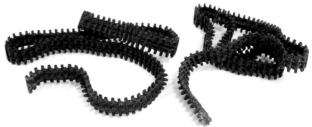

最後以 AK710 Shadow Rust 乾塗在履帶經久使用後磨損得最重的部位。

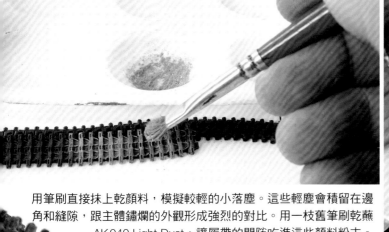

鏽斑的效果至此完成，接下來我們要加上灰塵堆積的效果。

用筆刷直接抹上乾顏料，模擬較輕的小落塵。這些輕塵會積留在邊角和縫隙，跟主體鏽爛的外觀形成強烈的對比。用一枝舊筆刷乾蘸 AK040 Light Dust，讓履帶的間隙吃進這些顏料粉末。

用指尖抹過履帶表層，除掉過厚的粉末，重現底下的鏽色。

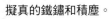

擬真的鐵鏽和積塵。

5.2.4 使用鏽損效果劑的履帶

　　處理金屬履帶有兩種不同的手法。第一種是前面幾節為各位讀者示範的，首先將金屬履帶打底、上漆、最後添加特殊天候環境效果，實現我們的設想。

　　另一種就是針對它本身的金屬材質加工。雖然量產的金屬履帶是選用穩定保久的材料，但是利用一些藥劑的特性，還是能夠在模型上變造出我們想要的效果來。將金屬履帶浸泡在藥劑當中可以得出多種舊化的效果，隨著浸泡時間變長而呈現紅鏽以至於暗赭的色澤。這種方法可以做出最逼真的鏽化效果，如假包換的色澤和質地，後續的特效也容易附加其上：洗塗一次，再依照情境的設計以顏料粉末和釉彩畫上塵土或者泥濘即可。

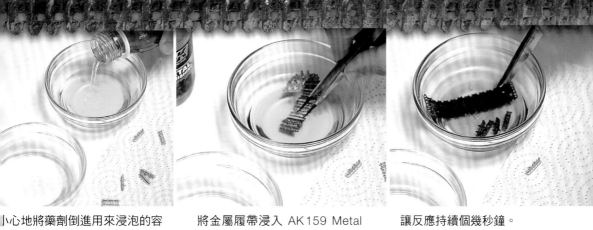

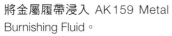

小心地將藥劑倒進用來浸泡的容器。可以為了安全考量稀釋，不過這會讓所需反應時間變長。

將金屬履帶浸入 AK159 Metal Burnishing Fluid。

讓反應持續個幾秒鐘。

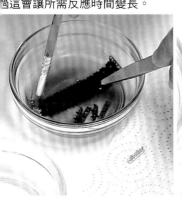

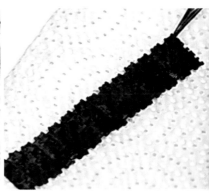

拿一枝舊筆刷讓藥劑滲進間隙之中，讓反應完全，外觀才會一致。

取出之後曝晾在餐巾紙上，讓反應繼續進行，生出鏽斑。

一個半小時左右的時間，反應完成，得到我們想要的外觀效果。

用水清潔。

成品外觀。

在這張照片中可以看到改變浸泡時間所得到的同效果。

第6章
底盤塗裝

接下來的圖片示範涵蓋了輪式車輛、半履帶與全履帶載具的外觀及特效處理。讀者們也可以看到不同材質製成的模型套件，而筆者群所施展的技巧都在此鉅細靡遺地呈現。

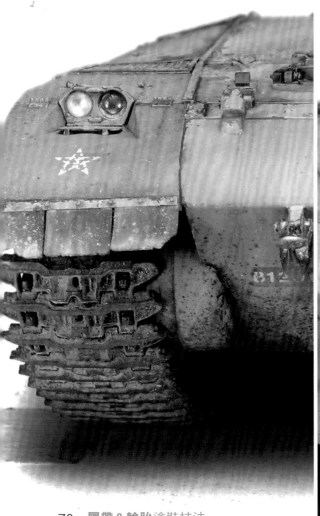

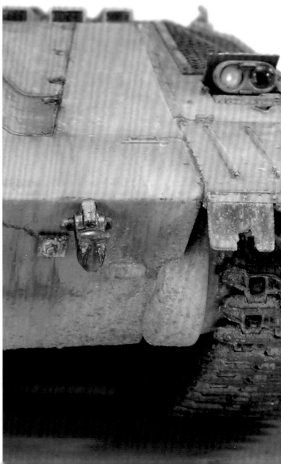

一體成形的乙烯塑膠履帶及樹脂質車輪

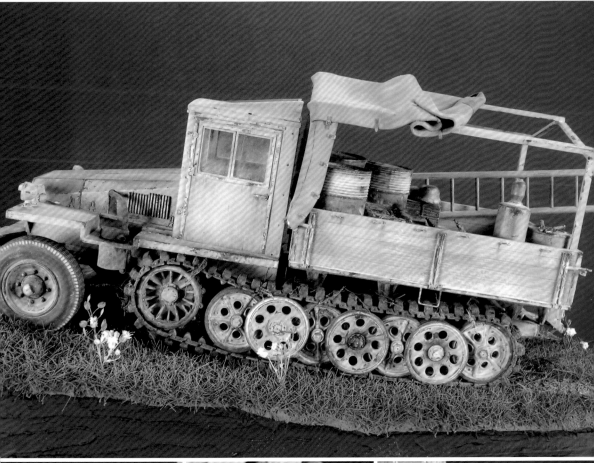

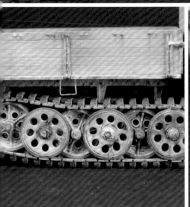

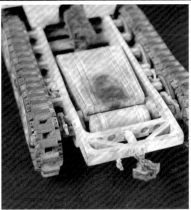

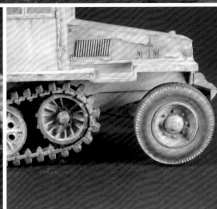

全關節可動的硬塑膠履帶

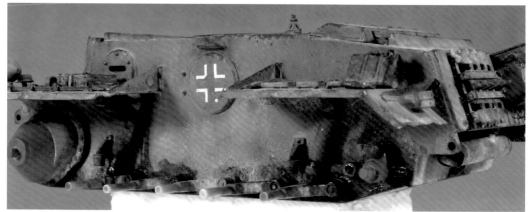

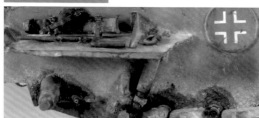

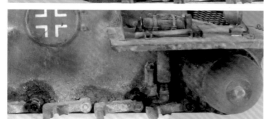

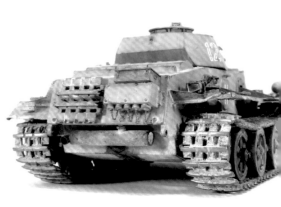

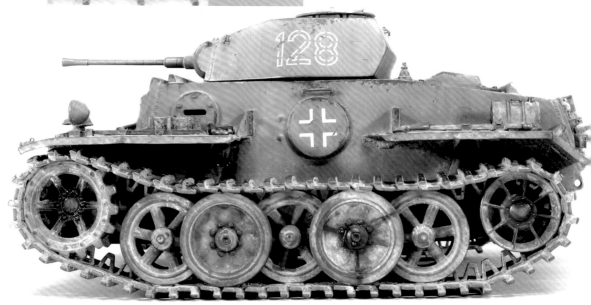

安裝在樹脂質輪框上的橡膠輪胎

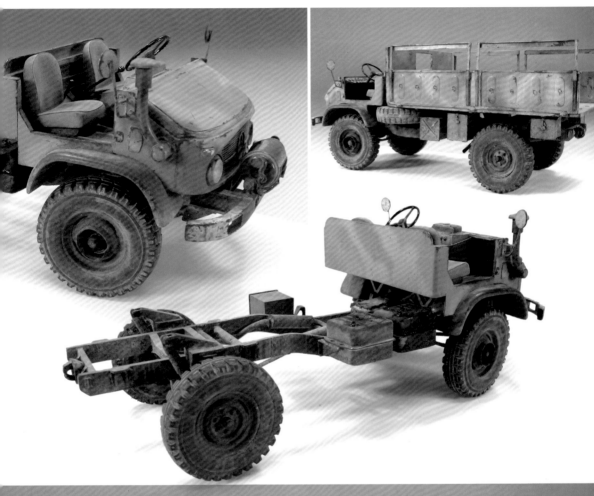

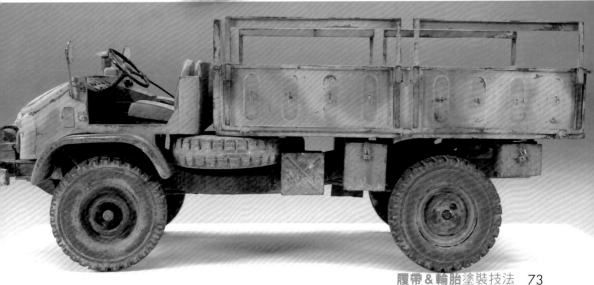

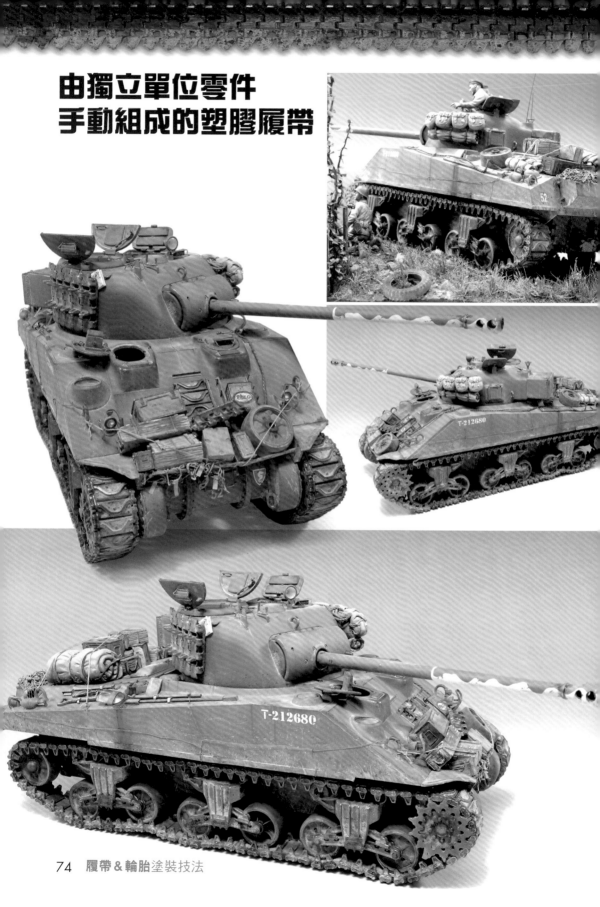

由獨立單位零件
手動組成的塑膠履帶

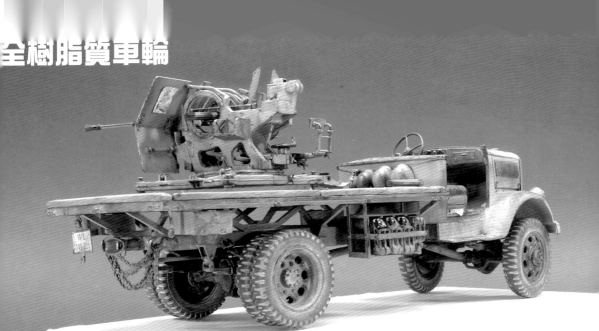

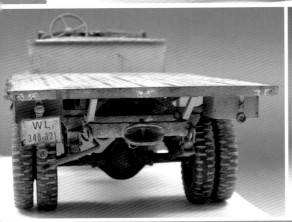

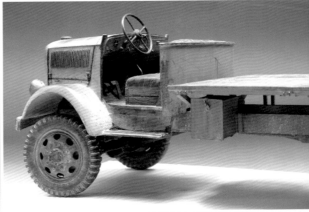

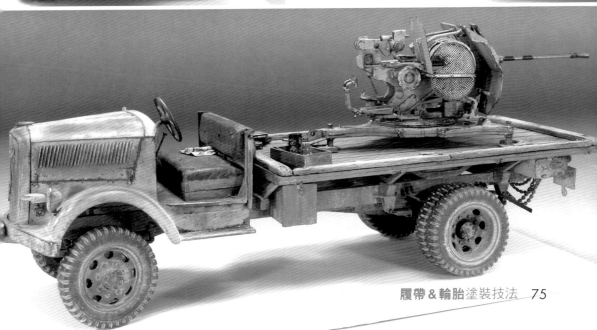

由獨立單位零件手動組成的塑膠履帶

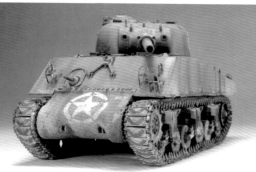

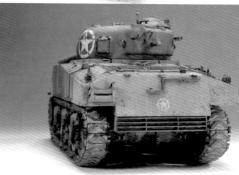

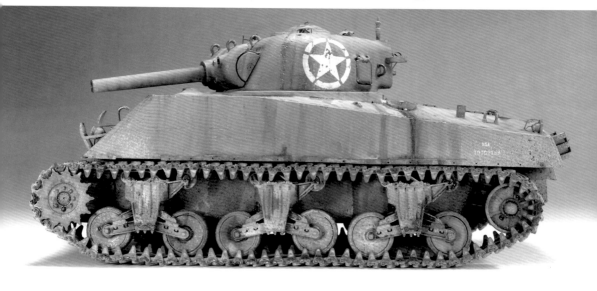

塑膠車輪

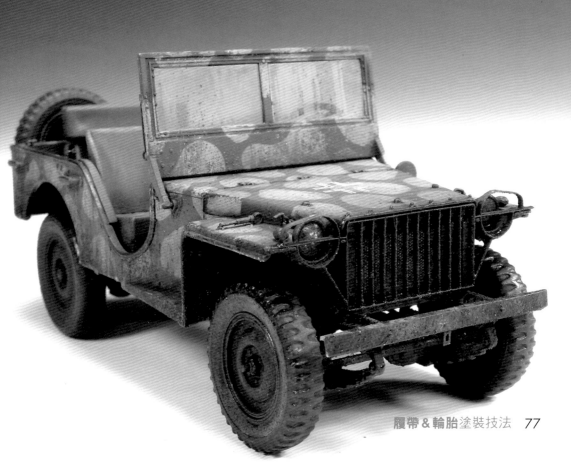

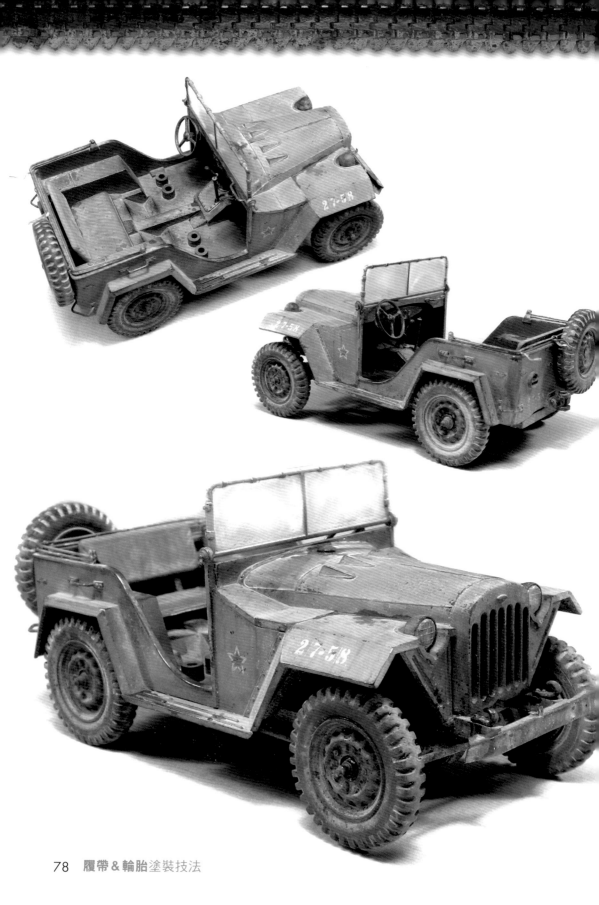

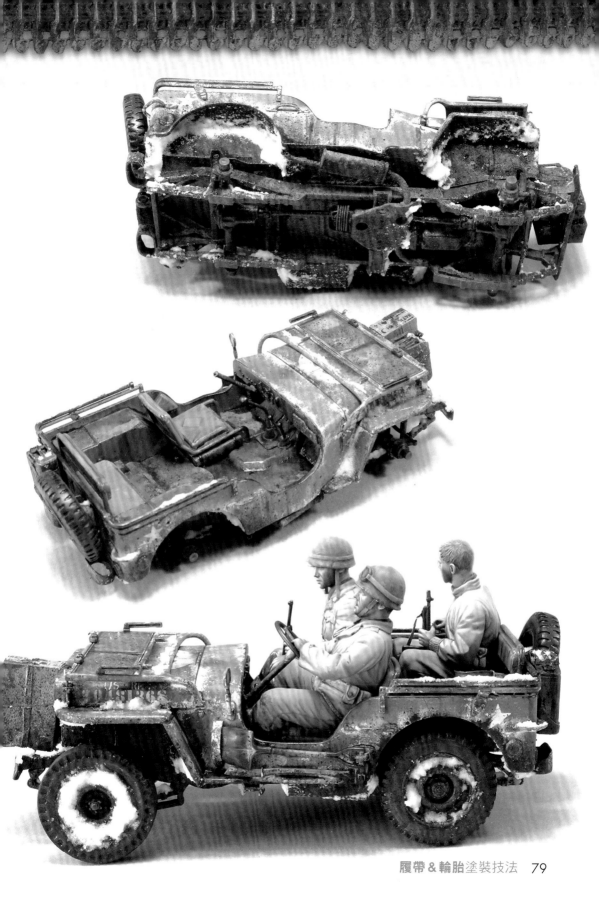

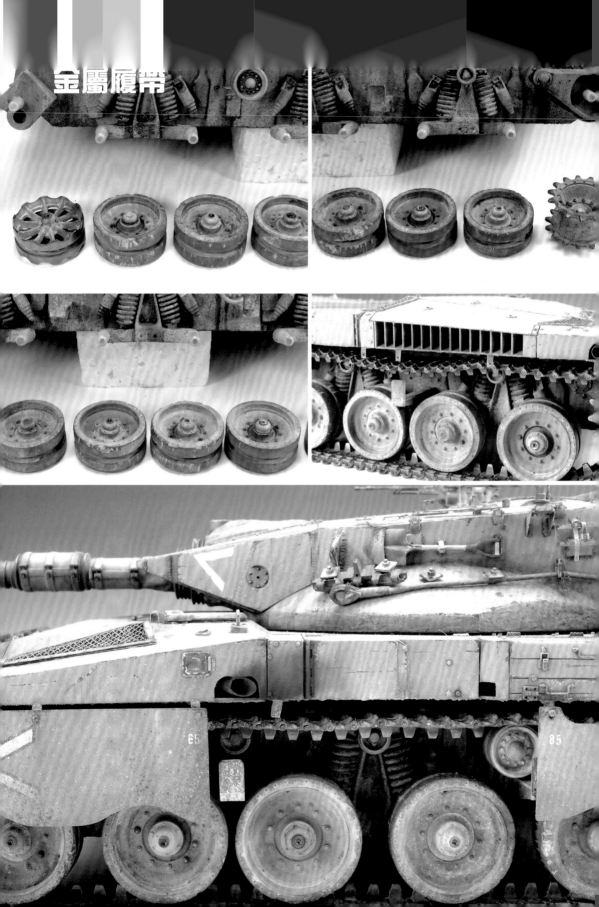

金屬履帶

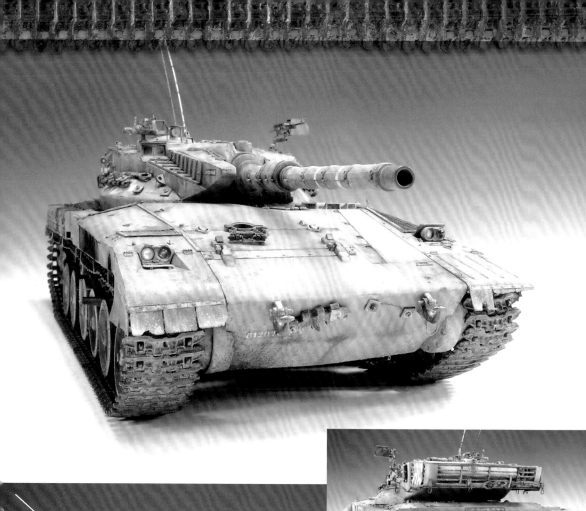

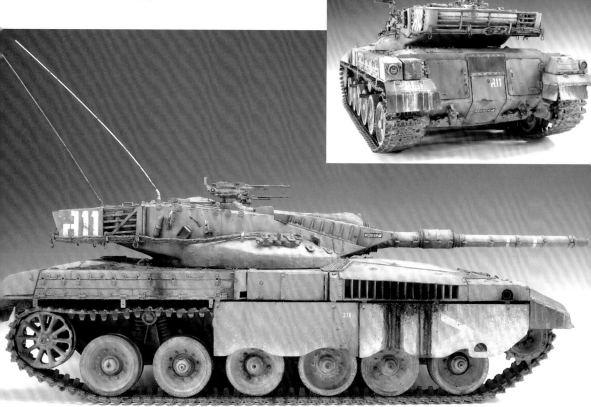

參考圖片集錦

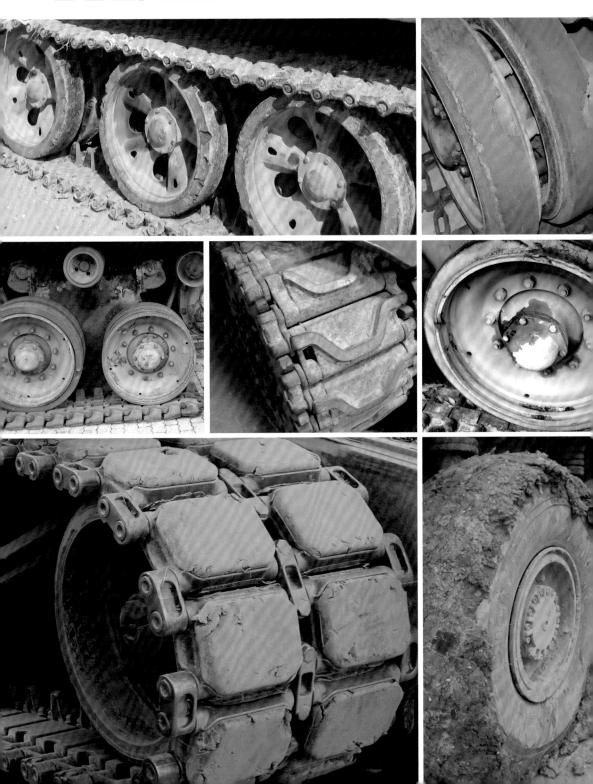

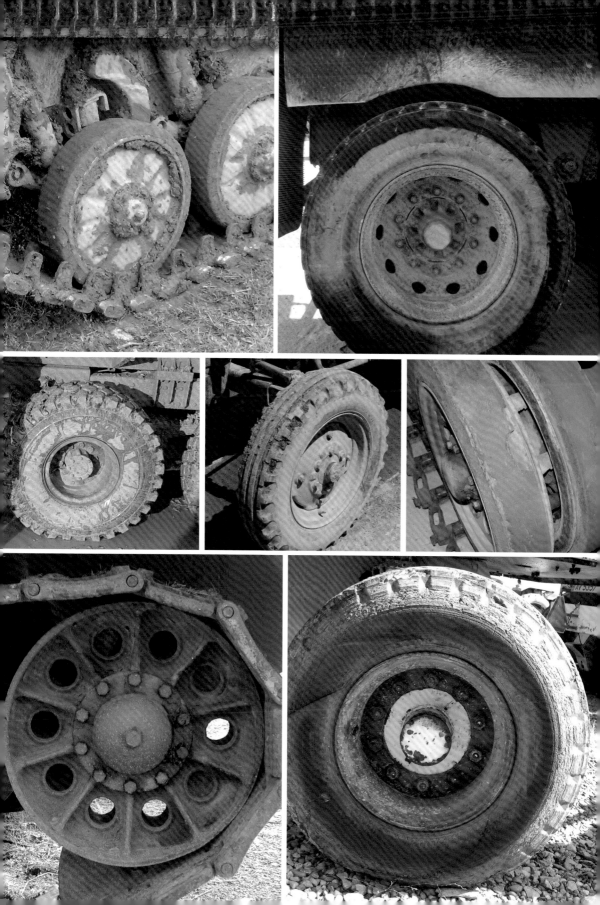

TRACKS & WHEELS &